K-POP

1010

Chapter 1：你認識 PLONG 嗎？

Chapter 2：K-POP・101Q

K-POP 基本篇

K-POP 偶像之最

K-POP 歌曲之最

K-POP 練習生血汗史

K-POP 出道辛酸史

K-POP 買專輯攻略

K-POP 偶像分析

K-POP 票選隱世歌曲

Contents

K-POP 虛擬偶像

K-POP MBTI 人格測驗

Special 101

永遠的韓流者

　　身為一個世界上渺小的香港追星族,能夠因為追星認識到很多志同道合的人已經感到十分幸運。七年前的我都沒想過可以通過網絡平台,用圖文和影片創作和大家交流,甚至現在有機會可以以書本文字方式分享各種追星資訊和心得。

　　當我編寫這本書時,我心中懷著三個目的。首先,我期望喚起大家對韓國偶像的回憶。在現今繁忙的生活中,常常都會忘記那些曾經讓我們感動和歡笑的時光,所以我希望透過這本書,帶領大家回到當年追逐韓國偶像的日子,重新感受對他們心動的感覺。其次,我想讓大家了解更多冷門知識。即使你是一個狂熱的追星粉絲,還是會有許多你不知道的事情等待你去發掘。我希望藉著我的研究和統計,和大家一同探索偶像背後的故事和文化,發掘那些被遺忘的小細節。最後,我期盼這本書能夠成為追星者的有用工具。我會分享經驗和技巧,幫助你更有效率支持你所愛的偶像,享受你的追星時光。

　　那麼事不宜遲,請準備好你的好奇心和學習的渴望,馬上讓我帶領大家用新的角度探索 K-POP 的世界吧!

Plong Poon

2023 年 5 月

Lillian

韓星訪問記者
電台主持
YouTuber (K-POP)

Instagram　　　　YouTube

　　韓國文化由 90 年代開始在亞洲地區萌芽，到 00 年代更開始席捲香港，當中由戲劇方面的《大長今》到音樂方面有朴志胤的《成人禮》等，一步一步在港掀起一股韓流，當中以近 15 年間風靡全港的 K-POP 音樂最廣為人知。

　　電影系畢業的我因為在 YouTube 上分享韓國旅遊影片、與韓星的採訪，所以有機會和其他韓流愛好者交流，同時也讓我和 Plong 在網絡上相遇。作為差不多時期的內容創作者，也是當時網絡上少有的「男飯」，看到他一直挑戰自我，而為他的成功感到高興。在此，也祝願他的首部作品大賣，再次為創作路邁向新一步。

Der 仔

YouTuber (生活娛樂)

Instagram　　　　YouTube

　　「大家好，我叫 Der 仔，是 Plong 的朋友，也是一個 YouTuber。」想不到說些什麼作開場白，那就來一個自我介紹吧，好等大家都知道我是誰，但文字好像有點難說，有興趣的，到 YouTube 找找看吧，哈哈！

　　第一次為一本書寫序，確實有趣，但卻無從入手，該寫什麼好呢？就算用白話還是書面語，也得費盡心思，算了，書面語吧！也別浪費修讀文學的幾年時間。

　　書的序言，可以是一篇文章，可以是這本書的內容介紹或者評述。說到底，我與 K-POP 的關係也只是一個觀看者，倒是有十分著迷的時候，跟 Plong 一樣，令我著迷的也是當時火紅的男團組合 EXO，好像也不只是 EXO，還有 IU、Girl's Day、SISTAR、KARA 等等等等，看到這些名字，都知道歷史有點悠久了。所以說 K-POP，我應該是寫序的人當中，了解程度最少的吧！只是近期又再著迷了，就是 NEWJEANS！這團相信我也不必作解釋了吧！（我的貓女 Haerin 啊～）

　　K-POP 那邊就這樣吧，畢竟還是要交給專業的來。來一個序的重點吧！我和 Plong 是在一次 Dance Cover 企劃中認識的，直到現在，都覺得 Plong 是一個令人難以置信的人。怎麼說呢，說實話，弄一次 Dance Cover 確實不容易，場地、人選、排舞、拍攝，每一項都令人費神，但他不單止完成一次，還有一個長達 40 分鐘的 K-POP DANCE BATTLE，只能夠說一聲佩服。

　　當 Plong 聯絡我，想我為他寫序的時候，我的反應是「什麼？出書嗎！？」心裡想著「他真的是一個瘋子……」但我相信，香港需要有他這樣的一個瘋子，香港 K-POP 圈也需要一個他這樣的瘋子。同是拍片人，要知道，把自己的興趣、愛好，拍成影片，甚至變為一個職業時，可是一件不容易的事情。要擔心影片會不會受歡迎，會不會遭人反感，會不會有炎上的問題等等等等，這些顧慮當然下刪一萬字，但他也堅持了，做到現在，還出書了。

　　這裡也許是唯一一頁與 K-POP 不太相關的文字，但希望這些文字讓你知道，這本書的作者一路走來，並不簡單。多謝你支持了他，現在就帶你看看，Plong 眼中的 K-POP 世界吧！

彤彤大人
YouTuber (K0)

Instagram

YouTube

說到韓流，相信大家都不陌生。K-POP 作為韓流文化的重要代表，已經深深地影響了全球年輕人的音樂和時尚觀念。想當初，我第一次接觸韓流是因為防彈少年團在《2014 MAMA》的精彩表演，他們的音樂和表演令我深深著迷，從此我便開始了我的 K-POP 之旅。

我和 Plong 的相識源於他舉辦的 K-POP 粉絲見面會（活動正確名字｜分長，已遺忘，哈哈）。後來一起參加了不少企劃和活動，例如 K-POP 舞蹈 Cover 和玩綜藝娛樂遊戲。過程中我感受到他對 K-POP 的熱情和對自己的高要求，他總是希望自己做到最好。

K-POP 不僅僅是一種音樂，還涉及到許多方面，從音樂製作到舞蹈表演，再到偶像訓練和粉絲文化等等。要從哪個角度切入，以獲得廣大粉絲共鳴，實在是個難題。《K-POP100 問》涵蓋了眾多關於 K-POP 的問題和知識，讀者將會發現一本充滿趣味性和知識性的 K-POP 寶藏。書中涵蓋了許多有趣的內容，從基本知識到偶像之最，從歌曲之最到練習生出道血汗史，再到買專攻略和虛擬偶像等，通過 Plong 對韓流豐富的研究和經驗，讓讀者能夠更深入地了解 K-POP 文化。書中更探討了許多粉絲們關心的話題，揭示了一些不為人知的秘密，例如偶像戀愛、節目禁播、抄襲事件等。

感謝 Plong 不藏私，悉心整理出此書。《K-POP 101Q》是一本非常值得推薦的讀物，無論是 K-POP 新手或老手都能從中獲益，相信這本書一定會給你帶來一場豐富驚喜的 K POP 旅程。

晴
K-POP 舞團成員
YouTuber（電影評論）

Instagram YouTube

大家好，我是 YES Offical 的 Ching。

當我第一次聽說你要出一本關於 K-POP 的書籍時，我感到非常興奮。因為我一直都很欣賞你對 K-POP 的熱情和熱愛，而你能夠將這些愛好轉為一本書，真的讓我感到驚嘆。

我們第一次見面也是因為 K-POP，雖然你是第一次認識我，但我其實一早就已經認識你這位 K-POP 界 KOL。你當時邀請我參加你的 COVER DANCE 挑戰時，讓我對你產生了深深的敬意。因為我知道你並不擅長跳舞，但你願意為了流量而跨出舒適圈並且一直努力學習，我是真的很佩服。

三年來，你一直邀請我參加你各種大大小小的 K-POP 企劃，分享了許多快樂。即使在遇到挑戰和困難時，你也始終沒有放棄。因此當我第一次看到你的初稿時，真的對你能夠完成這本關於 K-POP 的書籍深感敬佩。

在這本書中，你帶領讀者深入探索了 K-POP 的背景和發展，並分享了許多你個人的經歷和見解。我非常欣賞你對這個音樂流派的深入理解和對這個文化現象的敬意。這本書是一份極具洞見和啟發性的讀物，不僅可以幫助我們更好地了解 K-POP，也可以激發我們對音樂、文化和人類創造力的思考。即使是一些長期留意 -KPOP 的狂飯也一定能夠得到一些你所不知道的知識。

最後，我要再次祝賀你成功出版這本書，我相信它會受到廣大讀者的喜愛和認可。我期待著你在另一個市場上的成功，並希望你能夠繼續追求你的夢想和實現自己的目標。謝謝你讓我成為你的朋友，祝你的書大賣特賣！

CHAPTER 1

你認識 PLONG 嗎？

13 歲認識「少女時代」

十年前的我和大多數人一樣都過著平凡的生活，我出身於傳統英文中學，每天飾演好學生的角色，沒有特別的興趣，成績沒有名列前茅，沒有計畫過未來，只是默默地為公開試作準備。

2012 年，香港正值「K 歌氾濫」時期，圍繞愛情的自卑自憐情歌車載斗量。當時 13 歲的我因 YouTube 的相關影片無意中認識到少女時代的《Oh!》，節奏強烈，旋律簡單易上口，明明不會韓文但也會情不自禁地跟著音樂哼唱，當時覺得簡直是發現了一個新的世界，從而產生了我對 K-POP 的興趣。後來為了學會唱這首歌，更特地在 YouTube 上搜尋這首歌的空耳，「強尼愛跟妹在那邊練六索」直到現在 2023 年的我也能背得出來。

十年 EXO 入坑之路

2013 年，我從新聞媒體得知韓國十二人男團 EXO，因為當時他們推出了一首名叫《狼與美女》的中文歌曲，歌詞膚淺直白，造型荒唐，副歌他們怒吼的「你是美女我是狼！」隔著螢幕都能感受到尷尬，瞬間成為網民取笑的對象。很記得當初自己也是抱著一個批評的態度，在好奇心的驅使下我去聽他們的收錄曲，結果有被音樂的質素驚艷到，再收看他們演出過的電視和電臺節目，講述了自己追逐音樂夢的經歷，分享成員間的溫馨故事和摩擦。而在另一次電台節目中，EXO 隊長 SUHO 真誠地對著每一個成員說：「我愛的成員們，我們活動期間有開心也有不開心的事，讓我們把開心成十二倍，傷心分成十二份，好好的做下去！」，成員們聽到後都眼泛淚光，而當時我也有被感動到。

　　面對大眾的嘲笑，他們依然懷著精益求精的態度為自己想做的事傾注熱情，務求活出屬於自己的精彩。成員間互相關心照顧，好比是家人般的友好關係，在我的生活中完全找不到，和我當時得過且過的初中生活形成了極大的對比。我對他們的生活既羨慕又嫉妒，但同時都成為了我的學習榜樣和目標。最終 EXO 這隊男子組合成為了我最喜歡的偶像團體，亦是陪伴著我成長的青春。

KPOP 越紅，負評越多

這十年間我購買過了大量有關 EXO 的專輯和周邊產品，去過很多場 EXO 演唱會，更曾兩次花港幣一萬元去首爾看演唱會。大家可能覺得，我的入坑故事看似很美好，但事實並非如此。身為男生，追韓星的過程可說是非常坎坷。

　　K-POP 雖然受到很多人喜愛，但社會大眾特別在早期對 K-POP 男偶像的形象也不見得好。「娘炮」、「乸型」、「不男不女」、「好看都是整出來的」等詞彙總是和男韓星掛鈎，經常也可以看到很多關於公眾人物公開嘲諷韓星的新聞，例如有希臘節目曾經揶揄韓國組合 EXO、防彈少年團和 Wanna One 成員「長得像女人」、「染紅色頭髮很嘔心」、「不敢相信有女人投票給『這個東西』，入選全球百大最帥面孔對不起了排名」，另外多米尼加共和國節目更稱呼過韓國組合為「進行手術讓自己看起來像美國人的移植物」，批評女人喜歡韓星很不理智云云。

男生喜歡男團就有問題？

　　喜歡韓國男偶像本來已經會收到惡意抨擊，男生喜歡男韓星更容易遭到別人的不屑，「男生應該喜歡陽剛的東西呀」、「為何要喜歡女人才愛的東西」都是網絡和我現實生活中很常聽到的句子，好像總被歸類為「不正常」。當時的我陷入了一段自我懷疑時期，害怕別人投以異樣的眼光的我總是偷偷地看看偶像影片，當別人詢問是否喜歡男偶像會馬上否認。

　　身邊沒有跟喜歡 K-POP 的男性朋友，有困惑也沒法找到感同身受的人能傾訴，因此令我多番質疑自己應否有這樣的興趣，產生了自厭的情緒，甚至打從心底羨慕其他人可以光明正大地分享自己喜歡的事物。

　　後來香港開始流行韓星討論區，各個粉絲圈都會開設討論區，EXO 粉絲也不例外。我在 EXO 討論區發現原來這個世界有跟我一樣喜歡 EXO 的男粉絲，數量也有不少，亦很幸運地認識到一些粉絲，開設了 WhatsApp 和他們交流，察覺到原來自己不是異類。雖然受到歧視的問題不會因為我認識到新朋友而消失，但至少令我感受到自己不是孤單一個，有理解我處境的人共同分享想法和感受，更能得到建議和反饋，過往感到無助的心陸續開始釋懷。

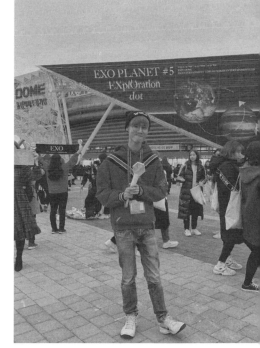

走上 YouTuber 之路

其後在追星期間有人公然地諷刺我：「男人老狗喜歡男明星，你當他是你的老公嗎？」

即使當時面對嘲諷的態度有點膽怯，那我也堅持但我也決定堅持理直氣壯地回覆：「對啊，我當他是我老公，你能奈得我何嗎？」，對方冷笑了一下就離開了。這個故事在我朋友之間傳開了，「SUHO 老公」成為了我的花名，而我也把它成為我的網名。

每年夏天皆是畢業的季節，2016 年的五月我剛好考完公開試，有長達四個月的假期，當年很想把握這個假期做些以前沒有機會做的事。由於中學期間一直有看香港本地 YouTuber 影片的習慣，有個想用影片分享自己故事和記錄生活的心願，結果就把心一橫開設了 YouTube 頻道。

男飯？我認！

　　剛開始經營頻道並沒有想太多，因此頻道並沒有固定的拍片主題，有公開試心得分享、試玩手機遊戲、日本手信開箱，甚至有評測珍珠奶茶（黑歷史影片已被隱藏）。當時機緣巧合下拍了一支約五分鐘名為「EXO男飯的獨白」的影片，分享男生喜歡男性偶像的困擾，沒想到該影片火速地收到很多人的關注和共鳴，一個開設了不足二個月的頻道的影片竟然可以獲得 600 多則留言。後來，拍攝了不少相關影片，甚至邀請了其他粉絲圈包括防彈少年團、SEVENTEEN、NCT 的男飯一同拍攝影片，講述自己身為男飯幸福和尷尬的經歷。

　　本來拍攝影片只是為了分享生活，能得到關注已經覺得很高興，完全沒想到還可以收到鼓勵的說話，「男飯真的挺不容易的，看了這麼久 YouTube 真心第一次留言，加油接著多拍片」、「男團有男飯是對他們的一個肯定，所以很喜歡男飯，也謝謝你們一直支持他們」每句都帶給我暖意，更收到同為男飯的香港和海外觀眾感激的說話，「同是男飯這集真的講出很多心聲，謝謝 Plong 讓大家更瞭解男飯這個群體」、「自己也是男飯，Plong 說的太讚了！謝謝 Plong 每部影片都有字幕，讓我這個台灣的粉絲，看了很開心，加油」。

過癮的拍片生活

溫馨的留言有很多很多，托大家的福，讓我更加確立自己的信念，不因為自己是男粉絲而感到羞恥，同時很想擁抱當時那個不成熟的自己，擺脫心中的憂慮。

不過更開心的是觀眾們有反映到我的影片帶給了他們娛樂，並且有幫助到大家，令我很有成就感，感受到自己在做有意義的事。

頻道不知不覺經營了差不多六年，由當初只記錄自己追星的點滴，到現在會拍攝更多不同主題的影片，包括追星訪談、舞蹈挑戰、店鋪實測、時事討論等，還舉辦過各類型的大型企劃，例如去年就聯同多位 YouTuber 和香港本地舞團挑戰一同完成一支 K-POP 舞蹈，早前就獲得坐擁 390 萬訂閱者的韓國舞團—ARTBEAT 授權聯同四十位拍攝舞蹈影片。我希望自己可以透過影片推廣韓國和本地的音樂文化，引起大眾的興趣和令更多人欣賞不同出色創作者的作品。

向 K-POP 藐視者說不

踏入這片領域後，除了很感激得到觀眾的支持，同時很榮幸通過拍 YouTube 影片得到不同機構的賞識，獲得各種不同難忘又珍貴的機會，例如去年受到韓國觀光公社（香港支社）邀請擔任《Dream Concert Live in Hong Kong》的主持、跟著 YouTuber 前輩到韓國釜山為線上旅遊公司拍攝旅遊影片等等，甚至於 2020 年收到韓國娛樂公司 FNC 娛樂邀請拍攝影片介紹他們旗下的偶像，另外香港環球唱片、華納唱片、亞洲國際博覽館、駐香港韓國文化院等機構都曾經一同合作舉辦過宣傳企劃。

十年後的我很慶幸和感恩自己有接觸到 K-POP，不敢說現在的我生活多姿多彩，但至少過往追星的經歷在生活和性格上帶給了很多正面的改變，向藐視 K-POP 的人證明 K-POP 並不膚淺。

很多人都會質疑：「偶像又不會認識你，為什麼要為一個不認識你的人付出？人設都是假的，還那麼天真浪費時間，又給他們錢。萬一以後不愛了，付出過心力不就會全白費了嗎？」我認為其實他們知不知道我是誰這真的不重要，因為我們付出的原因不是為了討好他們，為求回報，是希望通過各種行動感激他們在我們生命中的陪伴。

心情愉悅時會聽著他們的音樂，跟隨著音樂旋律哼唱，音樂強烈的節奏令內心充滿悸動，令自己心情得以放鬆。遇到諸事不順的時候，藏著心事的我會聽著他們的歌，歌詞就像訴說著自己的遭遇和迷茫，彷彿歌曲是為當下的你而寫的。儘管那些歌曲過往已經聽過無數遍，但配合療癒中的傷口總會帶給一種被理解的感覺。他們的作品陪伴過我無數個獨處的時光，成為過我結交朋友的共同話題，帶給過我反省生活的感悟。縱使我們聽眾和偶像互相不認識，但音樂成為我們交流的橋樑，都給我心靈慰藉，一點一滴地治癒我的人生。

增加幸福感

不單止是音樂，偶像的節目都大大增加了我生活上的幸福感。遊戲娛樂節目中偶像們進行著各種無稽但搞笑的任務和遊戲，其樂融融，互相打鬧，令我暫時忘記現實的煩囂沉浸在螢幕歡樂氣氛中。戀愛聯誼節目中偶像們在含蓄中擦出戀愛火花，讓我不由自主地對戀愛充滿憧憬。選秀節目中參加者心懷夢想地接受嚴格的訓練和克服選拔難關，讓我見證著他們成就最好的自己的過程，以及面對挫折失敗仍然樂觀面對的反應，牽動了我心底的感動。實境秀節目中偶像在沒有腳本的情況下自然地展露最真實的自我，讓我們更了解他們背後的一面。談話節目中偶像機會說出發自內心的話，分享自己的故事，令我對人生觀念有所感

悟。各式各樣的節目豐富了我的日常,成為了我生活的一部分,偶像仿似陪我經歷了喜怒哀樂,讓日復日的枯燥日子添增眾多樂趣。

或許你可能覺得以上的說話太誇張,但很多偶像和粉絲之間發生的現實故事確確實實地證明了偶像的存在治癒了大眾的心靈。男子組合JYJ 成員金在中在一次見面會上遇到一位失明的日本粉絲,該名粉絲因意外而失去視力,當日拿著專輯對著在中真誠地說:「謝謝你,儘管我現在無法看到東西,但我通過聲音能感受到你,生活可以聽見你的聲音我很幸福很滿足!」。

伯賢拯救了粉絲

另外,韓國有一名 EXO 粉絲遭遇到傷病困擾,情況危殆,隨時都有生命危險。粉絲父親擔心女兒會因意志力不足而離世,誠懇地拜託了成員伯賢為女兒打氣,希望可以借助偶像的力量幫助女兒跨過難關。最終伯賢答應了父親的委託,拍攝了一支約三十秒的打氣影片,他在影片中說:「聽聞你生病了,快點康復,變得健康,然後再來看我們 EXO,好嗎?我會支持你的。」後來該名粉絲在社交媒體公開答謝父親和伯賢:「當時我在生死之間徘徊,我通過了伯賢獲得活下來的勇氣 ... 我一直隱藏這支影片,但現在我決定公開,因為伯賢告訴我要在我好起來後聯繫他。謝謝你伯賢,我好很多了。」

這些故事偶像燃起了粉絲繼續往前的動力,這份動力的可貴就是我們甘於奉獻的原因,而我都很希望自己在日常生活中都能成為感染大眾的人。

有人說：「追星其實是在追你理想中的自己。」我很認同這個說法。除了大家帶給我娛樂外，偶像是人生的學習範本，引導了我成為更好的自己。

韓星們在台上都閃閃發亮，即使年紀再小仍能自信地表現自己的才能和個人特色，用自己的作品感染觀眾。女歌手 IU 16 歲起無數次在舞台上連飆三段高音，每次都讓全場震憾，成為了經典。少女時代由出道開始一直表演有力不留參差的舞蹈，實力受到大眾認可，被譽為「女團教科書之稱」。防彈少年團演唱實力非凡，舞蹈整齊劃一，加上別具特色的歌曲題材，組合逐漸地走上國際，現時成為世界代表男團之一。相信只要你看過一次韓星現場演出，就會馬上感受到他們的魅力並且深深著迷。

歌手努力成人生榜樣

世界上沒有一步登天的成就，夢想往往都要用勇氣和堅持來實現。EXO 成員 SUHO 和 TWICE 成員志效為了實現出道的夢想分別堅持了七和十年，見證著眾多後輩成功出道，甚至獲得絕佳成績，他們都始終不懈，懷著希望勤學苦練。IU 出生於貧窮家庭，家人欠債累累，決心做歌手的理想受盡親戚的不支持和冷嘲熱諷，但竭盡全力地參與許多選秀節目，淘汰超過二十次都依然屢敗屢戰。前 CRAYON POP 成員昭炘當年因組合人氣下滑停止活動，嚮往舞台的他最終唯有專心在家育兒，三年後得到機會重新起航，雖然不受大眾看好卻沒有放棄。雖然不是每位歌手都成功在樂壇上獲得十分卓越的成績，不過至少讓我明白到努力就會有結果，很佩服他們這份為達到目標不屈不撓的精神。

韓星們對舞台的專業都不容忽視。GFRIEND 在一次戶外演出中狂風暴雨，因地面濕滑連續摔倒許多次，過程依然忍受痛楚，帶著微笑完成整段表演。MAMAMOO 早前在香港舉辦演唱會，對中文一竅不通的他們竟然為了香港粉絲準備了廣東話短劇，雖然他們的廣東話極不標準，但令台下的香港粉絲都感動不已。做到這樣的演出可見他們十分熱愛舞台，背後必定付出了大量努力和汗水。

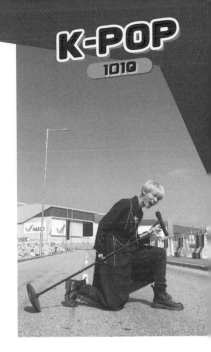

被 SUHO 感動

以上各種的韓國偶像才能和性格都是我缺乏而我很想擁有的。人成長需要向優秀的人學習，找尋榜樣作為跟隨的標竿。可惜日常生活中可接觸的人有限，滿腹才華的韓國偶像就正正彌補了這個缺陷。很多偶像都很希望能成為粉絲的榜樣，努力做好自己給大眾帶來正面影響。EXO 成員 SUHO 曾經在專輯中分享過自己當偶像的目標，句子大概意思是：「我的人生中，希望得到別人的真誠和尊重，真心把我當成學習的好榜樣，從而得到別人甚至自己的認同。」當我看到喜歡的人這麼努力和優秀，自己也很希望可以跟他們一樣出色，因此會吸取他們的長處，彌補自己的不足之處，視他們為目標不停成為更出色、更優秀的人，做到理想中的自己。

總括而言，追星，就像在賞析一顆掛在天上熠熠閃爍著的星星，它讓我賞心悅目，指引我方向，我們懷著感激之意默默付出，希望它可以繼續閃閃發光。同時亦努力讓自己跟他一樣有閃閃發亮的特質，與它聚成星座，一同成為照亮別人的光。

CHAPTER 2

K-POP

101

K-POP 發展迅速，基本上韓迷要跟得好貼，才熟知整個韓流走勢。
若然你由韓流第一代追到現在，你的確是百份百的超級韓粉。

K-POP 的定義
不只一個咁簡單？

K-POP，全寫為「Korean Pop」，簡單來說，即是韓國的流行音樂。

不過從狹窄的角度，至今大眾對「K-POP」的定義沒有明確的共識，根據我的觀察，大部分人都認為「K-POP」的定義是視乎歌手國籍，不論歌曲語言，所有由韓國歌手發行的音樂都是「K-POP」，而確實香港幾乎所有串流平台都慣常把韓國歌手發行的韓語、日語和英語歌曲一律歸納在「K-POP」類別當中。不過亦有一部分人認為「K-POP」的定義是視乎歌曲語言，即是解作所有韓語歌曲，普遍國際唱片公司或唱片舖都只會把韓語歌曲歸納做「K-POP」，韓國歌手發行的日語和英語歌曲則都歸納做「J-POP」和「POP」。

不知道你對「K-POP」的定義又會是怎樣呢？

2.

認識少女時代、防彈少年團的前輩：K-POP 是如何誕生的？

　　閱讀了多篇講述 K-POP 起源的研究文章和紀錄片，發現對於 K-POP 出現的契機和時間點都有不同的說法。普遍文本都認為 K-POP 是源於 1885 年，美國傳教士亞篇薛羅 (Henry Appenzeller) 通過教導學生使用韓文演唱西方民歌把音樂引入韓國，後期就出現了融合韓國狐步舞和西方藍調的音樂類型 —— 韓國演歌 (Trot)。隨後西方音樂開始在韓國盛行，韓國流行音樂深受西方影響，而形成現在大家認知的 K-POP 風格就要源於 1992 年偶像組合「徐太志和孩子們」的出道。

　　「徐太志和孩子們」是三人男子組合，他們的歌曲是結合 Hip-hop 音樂和舞曲，並配上強烈的舞蹈，不少歌詞以諷刺時事為主題。當年該風格對韓國聽眾很新鮮，改變了大眾以往對舞蹈的負面印象。組合在國內人氣急速竄升，招納到大量粉絲，音樂甚至傳播到韓國以外的亞洲地區。

繼「徐太志和孩子們」的成功，很多人都開始看準了音樂文化的商機，並仿效「徐太志和孩子們」的風格模式。前韓國藝人李秀滿於 1995 年創立 SM 娛樂公司，推出被喻為韓國首個偶像團體的五人男子組合 H.O.T.。組合人氣極高，多首歌曲獲得大量迴響，特別是現在在 K-POP 圈子依然街知巷聞的《Candy》。韓國 「徐太志和孩子們」組合成員梁玄錫和韓國藝人朴軫永跟隨在後，分別創立 YG 娛樂公司和 JYP 娛樂公司，推出各有特色的組合。當時推出的音樂和團體就成為了現今 K-POP 的雛形。

3. K-POP 以洗腦方式攻陷整個世界？

　　個人認為 K-POP 最大的特色是結合流行音樂和視覺藝術。K-POP 除了有認真製作的音樂與歌詞，還會習慣地為歌曲增添精心設計的舞蹈、音樂錄影帶和舞台表演等視覺元素，務求令大眾可以運用更多感官理解和享受歌曲，增強歌曲感染力。

　　在 Netflix 原創劇集《流行大百科》中，節目提及到 K-POP 融合音樂和視覺藝術是比其他地區的音樂優勝以及能夠傳播到世界舞台的要點之一。而不少韓國藝人和組合都以同時提供優質音樂和視覺效果為目標，例如女子組合「TWICE」團名命名的寓意就是「透過耳朵一次，再由眼睛一次，帶給觀眾雙重的感動」。

　　曲風方面，重複性高的旋律和舞蹈可說是初期 K-POP 最常見的風格。藝人為了增加聽眾對歌曲的印象和傳唱率，歌曲都會加入朗朗上口的洗腦旋律和容易跟隨的簡單舞蹈，相信經典 K-POP 歌曲 PSY《江南 Style》就是最佳例子，歌曲旋律輕快，配合滑稽模仿騎馬動作的舞蹈，令人過目不忘，因此過往有很多網民形容 K-POP 為「口水歌」。

不過洗腦風格主要僅限於初期，現在 K-POP 歌曲的主題與風格愈來愈多元化，編曲單一的洗腦歌曲再不是市場的主流。在 Mnet 真人騷節目《留學少女》中，外國少女提及到 K-POP 的風格和表演多樣性是令他們近年熱愛上 K-POP 的原因。而節目《流行大百科》指出後期的 K-POP 音樂都習慣在一首歌曲中混合不同流行曲風，提升了歌曲的可聽性。

4.
政府公布不一定是最準確？
揭 K-POP 最被廣泛認可的
偶像分代方式！

　　為了可以更好地了解 K-POP 的發展歷程和文化變遷，韓國政府、娛樂公司、藝人和粉絲一直都很流行將韓國偶像劃分不同的年代。不過多年來劃分方法都沒有官方標準，不同人都各執一詞。因此我努力研究不同文獻、媒體和粉絲的觀點，總結出最被廣泛認可的版本。

　　最多人公認的版本可以參考韓國電子雜誌《Idology》的報道，韓國偶像主要可以分為四代。

「一代團」
是指造成 K-POP 偶像誕生的藝人，泛指 1996 年至 2003 年活躍的歌手，代表人物有 H.O.T.、水晶男孩、S.ES 等。

「二代團」
　　象徵著令 K-POP 商業化並帶領韓流開始進軍海外的藝人，泛指 2004 年至 2011 年活躍的歌手，代表人物包括少女時代、BIGBANG、2NE1 等。

「三代團」

是指讓 K-POP 逐漸跨越地區界限，廣泛普及於韓國和海外地區的藝人，泛指 2012 年至 2017 年活躍的歌手，代表人物包括 EXO、防彈少年團、SEVENTEEN、TWICE 等。

「四代團」

是指讓 K-POP 完全擺脫地域界限，直接以全球市場做目標的藝人，主要針對 2018 年後活躍的歌手，代表人物包括 ITZY、TOMORROW X TOGETHER、Stray Kids 等。

雖然「五代團」未有一個明確的定義，但已經有不少娛樂公司揚言要創造五代團的先河，例如選秀節目《BOYS PLANET》推出的組合 ZEROBASEONE，就以「成為五代團代表」為團體理念。

不過，有不少人認為韓國政府部門發行的《韓流白皮書》中的分類方式更為合理。書中主要以客觀的數據成績作為分類標準，劃分結果與《Idology》大同小異，不過書中就認為「三代團」應指 2012 年後活躍的歌手，目前還沒有歌手能達到條件歸納做「四代團」。

韓國藝能界多姿多采,作為超級粉最感興趣當然是他們的「花生趣聞」,同時透過這些小知識,了解偶像更多。

5.

帥到連男生都心動的韓國男偶像?

有人說過:「真正優秀的偶像是能夠吸引同性的目光。」早前在 Instagram 限時動態中,邀大家分享自己最喜愛的同性偶像,並統計出了最令人心動的韓國偶像。

在男性偶像中,得票率最高的是 TOMORROW X TOGETHER 隊長秀彬。2000 年出生的秀彬,擁有著清秀的面容和兔子般的可愛外貌,加上 185cm 高挑的身高,散發出滿滿的少年感。身為秀彬粉絲之一,我認為他最大的魅力是他那「腹黑」的性格。他看似害羞,但是熟絡之後其實十分滑稽,喜歡和前輩開玩笑。此外,秀彬性格真摯,雖然聲稱自己不愛哭,但在多個場合都被粉絲的話感動到流淚,顯示出他對於粉絲的熱愛。

　　票數第二高的是防彈少年團柾國。有著「黃金忙內」稱號的柾國，外貌和身材都很出眾，是「穿衣顯瘦，脫衣有肉」的典範。唱跳實力不容忽視，能夠在可愛、性感和帥氣中中隨意切換。出道初期的形象比較清純，帶著鄰家男孩的感覺，而現在的柾國變得較成熟穩重，有成年美。有人留言柾國是男人的榜樣，更揚言自己幾乎要被柾國掰彎。

6.Q

媒體形容：「她打破了傳統性別刻板印象！」最愛女生喜愛的女偶像是⋯⋯

　　女生方面，名列前茅的偶像是 IU。IU 是一位具有才華和魅力的全方位女歌手，活躍於音樂、演戲及主持等多個領域。他歌聲甜美和迷人，多首歌曲都很難唱，但都能完美駕馭。小時候為求追逐音樂夢參加過超過二十次選拔，在她的音樂生涯中遇過各式各樣的挫折，但始終都沒有放棄。IU 的藝名「I and You」體現了她對於音樂和粉絲的愛，多次在生病的情況下仍然堅持表演，努力服務和照顧粉絲，她堅韌不拔的精神成為了許多年輕人的偶像和榜樣。

　　得票率第二高的是 MAMAMOO 玟星。很多媒體都描述玟星為「打破性別刻板印象的女人」，因為他同時具備少女和中性的魅力。玟星臉孔精緻，經常留長髮，但氣質獨特而帥氣，穿起西裝的造型能夠迷倒不少女生。她可鹽可甜的特色，讓她在偶像圈中獨樹一格。作為有「吞 CD」美譽的 MAMAMOO 女團一員，音樂才華不容小覷，經常參與歌曲和舞蹈製作，成為了偶像圈中不可或缺的存在。

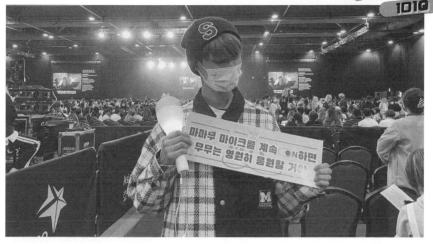

最喜歡的韓國同性偶像排名

排名	1	2	3	4	5
男	秀彬 TXT	柾國 防彈少年團	V 防彈少年團	伯賢 EXO	圓佑 SEVENTEEN
女	IU	玟星 MAMAMOO	太妍 少女時代	Karina aespa	俞真 IVE
排名	6	7	8	9	10
男	Jimin 防彈少年團	Felix Stray Kids	Lee Know Stray Kids	DK SEVENTEEN	然竣 TXT
女	采源 LE SSERAFIM	Jisoo BLACKPINK	恩地 APINK	瑟琪 Red Velvet	中村一葉 LE SSERAFIM

7. 竟然有人顏值超越車銀優、田柾國？

在美國的電影界，有一個名為「TC Candler」的著名評論網站，每年都會根據美學上的完美程度、原創性、優雅程度、熱情程度等標準和大眾投票，從全球超過十萬名名人當中，遴選出「百大美麗臉孔」與「百大帥氣臉孔」，備受眾人矚目。

在「百大帥氣臉孔」中，去年獲得最高排名的 K-POP 男偶像是 Stray Kids 鉉辰。韓國飯圈有句說話：「只有真正的帥哥能夠駕馭長髮和短髮的髮型」，個人認為鉉辰就完全地符合了這句說話。他五官精緻，輪廓分明，有狼一般的美貌。雖然我本人喜歡男生短髮，但他長髮造型極之吸引眼球，金長髮可說是經典中的經典。

而其次是防彈少年團 V 以及 ENHYPEN NI-KI。不過綜觀過去五年的排名，防彈少年團 V 在所有男性偶像中居領先地位。

「百大帥氣臉孔」獲得最高排名的 K-POP 偶像					
排名	2018 年	2019 年	2020 年	2021 年	2022 年
1	柾國 防彈少年團	柾國 防彈少年團	V 防彈少年團	V 防彈少年團	鉉辰 Stray Kids
2	V 防彈少年團	V 防彈少年團	柾國 防彈少年團	柾國 防彈少年團	V 防彈少年團
3	姜丹尼爾	LAY EXO	LAY EXO	鉉辰 Stray Kids	NI-KI ENHYPEN
4	世勳 EXO	姜丹尼爾 Wanna One （已解散）	泰容 NCT	Jimin 防彈少年團	柾國 防彈少年團
5	LAY EXO	Jimin 防彈少年團	Jimin 防彈少年團	NI-KI ENHYPEN	方燦 Stray Kids

8. Q

外貌比 TWICE、BLACKPINK 還要美的女藝人是誰？

在「百大美麗臉孔」中，去年獲得最高排名的 K-POP 女偶像是韓美混血的前 MOMOLAND 成員 Nancy。Nancy 臉形優美，五官精緻。韓美混血的他外貌混合了韓國人的精緻和歐美人的氣質，即使穿上再簡單的衣服，足以令人目不轉睛。其次是 BLACKPINK Lisa 以及 After School 子瑜。整合過去五年的數據，BLACKPINK Lisa 是排名最高的一位。

儘管官方標榜此榜單乃同類中聲望與國際認可度最高，但可信性長期受到質疑，甚至遭到香港 Tyson Yoshi 等多位知名人士公開抨擊。一方面是因為美麗本來就是個極度主觀的議題，難以確定客觀的評分標準；另一方面則是因為排名評審過程嚴重缺乏公信力。據官網所示，排名結果僅由大約 20 位分居不同地區的人士所制定，評判人數少，網站也從未提及評判人選和選拔標準。去年該榜更加入了 Patreon 課金提名投票制，大眾只要付費就可以提名喜愛的名人，讓他們無條件入圍，並獲得更多投票權，讓大眾認為此選舉已變質，純粹以賺錢為目的。

因此建議大家對排名結果只作為參考之用，不宜過分重視，盡力支持自己認為最帥氣美麗的偶像。

「百大美麗臉孔」獲得最高排名的 K-POP 偶像

排名	2018 年	2019 年	2020 年	2021 年	2022 年
1	子瑜 TWICE	子瑜 TWICE	Lisa BLACKPINK	Lisa BLACKPINK	Nancy MOMOLAND
2	Nana After School	Lisa BLACKPINK	子瑜 TWICE	Nancy MOMOLAND	Lisa BLACKPINK
3	Lisa BLACKPINK	Nana After School	Nana After School	子瑜 TWICE	Nana After School
4	Jennie BLACKPINK	Nancy MOMOLAND	Nancy MOMOLAND	Nana After School	子瑜 TWICE
5	Nancy MOMOLAND	YooA OH MY GIRL	YooA OH MY GIRL	Seulgi Red Velvet	Jisoo BLACKPINK

9. Q

「我很羨慕他Fit 爆身材！」 誰是吸睛男偶像？

除了外表外，韓星完美的身材都是 K-POP 重要的特色之一，不少偶像都會在舞台上展現自己的身材。2020 年 Mnet 節目 《TMI News》做一項關於偶像身材統計，節目邀請韓國健身教練以健康美的角度票選身材最佳的男偶像和女偶像，並列明當中原因。

男偶像方面，票數獲得最高的偶像是 2PM 澤演。2PM 因為成員身材都很健碩，在 K-POP 圈中一直有「野獸派偶像」的稱呼。回看早年的照片，澤演身型其實並不理想，他表示為了塑造完美體態，他每天都要計算體重，多年只吃雞胸肉、地瓜、雞蛋和香蕉等健康食品。在工作結束後，甚至拒絕坐保母車，以自行車代步回家。他曾登上過《Men's Health》雜誌封面，並在舞臺上多次表演中撕衣服，身型好令人羨慕。

此外，NU'EST 白虎、BIGBANG 太陽、MONSTA X SHOWNU、EXO Kai 等偶像也名列其中，受訪者的健身教練都表示很欣賞他們的身型。

10.

食極唔肥！女偶像竟然能長期保持 24 吋半小蠻腰？

　　女偶像方面，票數獲得最高的偶像是 Jessi。Jessi 身型比例完美，身材豐滿，腰圍更只有 24.5 吋。令人羨慕的是，Jessi 分享自己的好身材是基於遺傳基因，天生易瘦，從未刻意減肥。不過，他為了追求線條美，養成了健身習慣，主要進行臀部運動。他表示能夠擁有現在的身材，健身也是很重要的一環。

　　其他上榜的女偶像包括 AOA 雪炫、李孝利、APINK 恩地、權娜拉。不過以上的統計是在 2020 年進行，近年身材好的偶像可說是越來越多。

智商超乎常人！
竟有IQ高達160的天才偶像？

當你以為韓星能歌善舞已經受盡讚頌，但我可以告訴你上天是不公平的。很多韓星不僅能唱能跳，更是智慧非凡。據 Wiqtcom Worldwide IQ Test 的數據，全球平均智商為 100.53，香港人平均智商則為 110.90。據聞防彈少年團 RM、ASTRO 車銀優、東方神起昌珉、EXID Hani 等韓星 IQ 都超過 140，可謂名符其實的美貌與智慧並重。

在 K-POP 界中，IQ 最高的藝人是 Epik High Tablo，IQ 高達 160。他以三年半的時間，從大學取得學士和碩士學位。在《腦性時代：問題男子》節目中，他接受一個邏輯問題的挑戰，節目指出智商約為 170 的人才能在 20 秒內解答問題，結果他只用了 11 秒就得出正確答案。

2010 年網路上有專頁指控 Tablo 造假學歷，讓 Tablo 和他家人收到了死亡威脅。為了證明自己的清白，出示了許多成績單和證明文件，甚至還親自飛回美國邀請當地大學教授作證。後來警方介入調查，向美國大學查證證實 Tablo 沒有造假，並逮捕了爆料人士。

12.

一出道便成功！哪位偶像最快獲得音樂節目冠軍？

韓國音樂節目每周都會公布排行榜，獲得排行榜的冠軍一直是偶像組合追逐的夢想。

拿到排行榜的是極不容易，需要在數位音源、專輯銷售、直播短信投票、官方音樂錄影帶點擊率等多方面表現優秀，因此在韓國的音樂界中，很多偶像都認為拿到一位是對自己表現與演藝生涯的肯定。另外排行榜排名對他們的歌謠界地位和未來的活動數量有著直接影響。節目《清潭洞111》記錄了女子組合 AOA 首次拿到一位後，行程更加繁忙，理事更向他們發放紅包以示獎勵。

在 K-POP 歷史當中，最快獲得第一位的偶像團體是 2013 年出道的五人男子組合 WINNER。2013 年 YG 娛樂推出選秀節目《WIN : WHO IS NEXT》，11 名練習生分成 Team A 和 Team B 兩組爭奪出道機會，最終 Team A 勝出並成為現時的男子組合 WINNER。節目中展示了很多他們的實力和團結，即使經歷團員受傷和更換隊長等艱難的時刻，依然能夠展現非常出色的舞台演出，獲得眾多支持和關注。他們出道後推出歌曲《EMPTY》，僅用了五天獲得了音樂節目《M!Countdown》一位。

13.

哪位是獲得最多音樂節目冠軍，被稱為「冠軍樂霸」的偶像歌手？

　　成功不一定是一蹴而就的，很多歌手組合在出道初期便取得了成功，但同樣也有很多歌手組合走過了漫長的時光都未受到關注。但只要保持著努力進步的態度，拒絕被失敗擊垮，最終贏得了大眾的認可，防彈少年團的經歷就證明了這一點。

　　截至 2023 年 4 月，防彈少年團一共累積獲得 161 次韓國音樂節目，成為 K-POP 史上獲得最多一位的韓團藝人。防彈少年團在頭兩年成績其實並不太理想，前兩年沒有獲得過任何音樂節目排行榜的冠軍。然而他們並不灰心，不斷精進自己的實力，更積極參與音樂製作，創造出優秀的音樂作品。出道後第三年終於獲得首個一位，出道十年後更累積了如此優秀的成績，成為了當之無愧的偶像天團。他們的經歷告訴了我們，失敗並不可怕，只要堅持努力，一定會有成果。

14.

半年賺 375 億？
韓國男新人竟然賺得多過防彈少年團？

　　韓星的收入相信也是全世界都十分好奇的問題。很幸運地，《TMI News》曾經進行了有關韓星收入的研究。他們分別在 2021 年和 2022 年的進行了統計，整合了收入上半年收入最高的十位韓星，並公佈他們的收入金額。

　　如果只計算主要從事演藝行業的藝人，2021 年收入最高的藝人是 BLACKPINK，平均每位成員收入有 208 億韓元，即大約 1.2 億港幣。BLACKPINK 由出道起人氣已經極之高，對於這結果相信大家也不意外。

　　2022 年收入最高的是男歌手林英雄，收入有 375 億韓元，約 2.2 億港幣。很多人都認為 K-POP 圈子消費力最高的客群是年輕迷妹迷弟，而有趣的是，林英雄是以 Trot 曲風為主的歌手，主要客群是中年人，但各種成績已遠超於眾多現役偶像歌手。他首張正規專輯首週銷量多於 110 萬張，成為繼防彈少年團、SEVENTEEN、NCT DREAM 後第四個首週銷量破百萬的藝人。這個故事間接證明了追星不分年齡，同時證明才華可以跨越了年齡的界限。

有種喜歡 K-POP 的人,除了識唱同研究歌詞,甚至癲到深入了解每首歌的故事,你是其中一個「歌詞飯」嗎?

15.

全球最受歡迎的 K-POP 歌曲人氣媲美 BLACKPINK?

2022 年度可說是音樂豐收的一年,不論是由新出道的團體或歌手前輩發行的歌曲,或是電視劇所收錄的原聲帶,都受到了廣泛的關注和喜愛,可謂是百花齊放。

普遍影視和串流平台每年都有做年度結算,揭露該年最受歡迎的音樂作品。綜合各平台的數據,2022 年最多人播放的 K-POP 歌曲可說是 BLACKPINK《Pink Venom》和 IVE《LOVE DIVE》。這兩首歌的成績顯示出它們的受歡迎程度,能推斷出它們是 2022 年最受歡迎的歌曲。

排名	Melon	Spotify	KKBox	APPLE Music	YouTube
			2022 年各平台播放次數最高的 K-POP 歌曲		
1	《LOVE DIVE》 IVE	《Left and Right》 Jungkook & Charlie Puth	《Pink Venom》 BLACKPINK	《LOVE DIVE》 IVE	《Pink Venom》 BLACKPINK
2	《TOMBOY》 (G)I-DLE	《Pink Venom》 BLACKPINK	《Still Life》 BIGBANG	《ELEVEN》 IVE	《Yet To Come》 防彈少年團
3	《Drunken Confession》 金珉錫	《Shut Down》 BLACKPINK	《Shut Down》 BLACKPINK	《TOMBOY》 (G)I-DLE	《Shut Down》 BLACKPINK
4	《Love, Maybe》 MeloMance	《Yet To Come》 防彈少年團	《LOVE DIVE》 IVE	《HYPE BOY》 NewJeans	《That That》 PSY
5	《Love Always Run Away》 林英雄	《LOVE DIVE》 IVE	《TOMBOY》 (G)I-DLE	《Still Life》 BIGBANG	《TOMBOY》 (G)I-DLE

16.

K-POP 史上有首能夠擄獲無數粉絲的冠軍神曲？

歌曲能夠吸引大眾多次聆聽登上音源排行榜已經很難，而獲得音樂節目冠軍就更不容易。音樂節目排行榜統計標準除了音源數據，還包含專輯銷售和直播短信投票，亦即是代表要有大量粉絲願意用金錢支持偶像，才有可能取得冠軍的殊榮。

歷年來獲得最多音樂節目冠軍的歌曲是防彈少年團《Dynamite》，一共獲得三十二次，更是四台冠軍歌曲。令人驚訝的是，他們很多歌曲都沒有進行大規模的打歌宣傳，就能夠取得如此優異的成績，讓人不得不佩服。

17.

歌名超過 40 個字！K-POP 史上有首超長歌名的歌曲？

　　歌名，意義是為作品命名，以維持歌曲的獨特性。當提到歌名的長度，相信普遍 K-POP 粉絲腦海中，一定會馬上浮現出 TOMORROW X TOGETHER。他們出道初期的歌曲，歌名不僅複雜，更長到令人直呼頭痛，例如《어느날 머리에서 뿔이 자랐다（有一天頭上長了角）》、《9 와 4 분의 3 승강장에서 너를 기다려（在九又四分之三月台等你）》、《5 시 53 분의 하늘에서 발견한 너와 나（在 5 點 53 分的天空中發現的你和我）》等等，不單止是音樂節目、電台主持，就連他們本人都多次讀錯過自己的歌名，更在綜藝節目中吐槽歌名令他們的工作負擔增加。

　　不過經整合大量資料後，原來 TOMORROW X TOGETHER 都只是冰山一角，獨立搖滾樂團 JANNABI 才是真正最長歌名的佼佼者。他們的《사랑하긴 했었나요 스쳐가는 인연이었나요 짧지않은 우리 함께했던 시간들이 자꾸 내 마음을 가둬두네（我們曾經相愛過嗎 只是擦肩而過的緣份嗎 我們在一起那段不短的時光 總是把我的心囚禁）》，一共 42 個字，長度足足比 TOMORROW X TOGETHER 還多出一倍以上。歌曲講述分手後的思念痛苦與欲挽留的渴望，而歌名其實就是歌曲的副歌歌詞。由於歌名過於冗長，許多媒體都只好使用簡稱《사랑하긴 했었나요 ...》，令人深感無奈但同時也別具趣味。

18.

洗腦有罪？歌曲毒到連市民都嗌「禁播」？

　　洗腦是韓國音樂的一大特色，然而，也由於部份 K-POP 歌曲旋律中毒性太強，導致每年韓國網上都會推出「考試禁曲」歌單，警惕大眾在準備考試時避免聆聽這些歌曲，以免影響學習效率和專注力，當中 SHINee《Ring Ding Dong》、少女時代《Gee》和 I.O.I《Very Very Very》等歌曲都多次被網友提名。

　　雖然洗腦的定義因人而異，但若從數學的角度出發，韓國流行音樂界中，最具有重複性的歌曲相信是 Red Velvet 2015 年推出的歌曲《Dumb Dumb》。歌曲以輕快的旋律描述對曖昧對象不知所措、無法自拔的情感糾結。它不斷地反覆唱著「Dumb Dumb Dumb」這句歌詞，佔據了歌曲超過三分之一的篇幅，整首歌曲一共重複了「Dumb」這個字足足 223 次，保證你只要聽過一次就會唱這首歌。距離歌曲發行已經有七年多，但至今仍未有任何一首歌曲歌詞能夠超越《Dumb Dumb》帶來的洗腦效果。

19.

IU 三段高音是音霸！還有比 IU 更高音的歌曲？

在 K-POP 歌曲中，高音是其中一個最具特色和代表性的音樂元素。很多歌手都因唱出極具挑戰性的高音而聞名，像是 IU、Ailee、少女時代太妍、APINK 恩地、EXID 率智、EXO CHEN、SEVENTEEN WOOZI 等人，他們極具魅力和辨識度的高音技巧一直都深受大家的欣賞。當提到 K-POP 高音歌曲，很多人可能會立即聯想到 IU《Good Day》和蘇燦輝《Tears》。兩人的歌唱實力都極之高，歌曲高音部分更是讓人難以忘懷，眾多聽過現場的人更反映聽到當場起雞皮疙瘩。不過，實際上這兩首歌曲只是 K-POP 高音歌曲中的一小部份而已。

透過整合網路上的歌唱老師和音樂製作人等的統計，目前韓國主流歌曲史上最高音的歌曲是 fromis_9《DM》，這首歌曲中最高的音階為 A6，這是一個極高的音階，絕對不是一般人能夠唱出來的。根據網絡創作者「Calvin 歌唱小教室」和「檸樂是我呀」的分析，IU《Good Day》的三段高音音階分別是 E5、F5 和 F#5。《DM》的高音比《Good Day》高了一個八度以上，十分誇張，從中可以看出 fromis_9 的唱功可謂相當厲害，值得大家關注和欣賞。

相關影片

網民票選史上最難聽的 10 首 K-POP 歌！ 認

真分析歌曲被討厭的原因過份洗腦？拼貼歌？

要唱不唱的副歌？（NMIXX, TWICE, Red

Velvet, NCT127…）| Plong

連結：https://youtu.be/xl_5myLZMPw

20.

網民直言「這首歌簡直是惡夢」，K-POP 有首會聽完驚到打冷震的歌？

　　K-POP 蘊含著許多優秀的音樂作品，但同時也有一些歌曲可能無法迎合大眾口味，讓人感到不太適應。在 2022 年，我針對這主題做了一個統計，邀請網民分享自己認為「最難聽的 K-POP 歌曲」。

　　票數最高的是 NMIXX《O.O》。它是一個拼貼歌，不同的段落會有不同的風格。拼貼歌一直都是 K-POP 中很流行的風格，少女時代《I GOT A BOY》、Super Junior《HOUSE PARTY》，但一般旋律和歌詞上段與段之間都有一定的關聯。網民都反映《O.O》最大的問題是段落與段落之間的過場過硬，加上副歌過短、關聯性低，缺乏完整性和流暢感令歌曲大打折扣。不過心水清的聽眾都知道這首歌的意義突顯組合的實力。歌曲有大量高音和 Dance Break 部份，看得出他們立志在四分鐘內展現團隊不同的特色，而最終成果都十分顯著。

K-POP 練習生血汗史

練習生是藝能界對正在培養中的新人的一種稱號,最早起源於日本,是演藝公司挖掘新藝人的一種模式。每年韓國都有數以百計的練習生出道,但要脫穎而出,除了靠實力,也要靠運氣。

21.
韓國汰弱留強的「練習生」
方程式似「魷魚遊戲」?

「練習生」,是在日韓娛樂圈中極為流行培育新藝人的方法,現在幾乎所有的娛樂公司都採用了這種制度。

「練習生」的概念類似香港電視台舉辦的「藝員訓練班」,目的是為了發掘具天賦和潛力的人才並加以訓練。成功通過面試的人會被邀請簽約成為公司旗下的練習生,開始訓練生涯。期間公司會為他們準備完善的課程和訓練,當中表現出色的就會安排出道。韓國練習生訓練體制在世界十分著名,原因是當中極嚴格訓練、煎熬生活以及激烈競爭,很多不堪壓力甚至退出屢見不鮮。

22.
韓國軍訓式的練習生鍛練，
連怎樣行路都要管？

　　過往一度有不少網民對現今部分偶像提出負面評價，懷疑他們為了維護公司形象，美化或隱藏了練習生時期的不光彩內幕。因此，為了還原真相，我不僅整合了現役偶像的資訊，更特地搜羅了大量勇於揭露的前練習生的見聞，期望從中找到練習生真實的生活樣貌。眾多曾經經歷過練習生階段的人都一致表示每日訓練時數極長。前 CLC 成員莊錠欣接受媒體訪問分享，每天的訓練時間從下午一點持續到晚上十點，公司會提供各種類型的課程，總共大約九個小時左右，而曾經在 JYP 娛樂公司擔任三年練習生的現任歌手陳芳語，分享了她所在公司的練習生訓練時間長達十二個小時。另外，曾在 SM 娛樂公司擔任練習生的影片創作者湯湯指出，雖然上課時間有限，但公司的練習室卻是二十四小時開放的，因此大部分練習生會在課後自行練習，導致一天的練習時間可超過十五個小時。

　　因為過長的練習時數，英國影片創作者 Euodias 接受訪問分享，她在兩年的練習生期間目睹過很多練習生因精疲力竭而昏倒，幫助昏倒的學員帶回宿舍是日常任務。為了培育十全十美的偶像，公司為練習生提供了非常全面的課程。除了基本的歌唱、跳舞、外語和音樂製作課程外，陳芳語透露公司還會提供禮儀課堂，教授和前輩的相處方式。曾經做過練習生的影片創作者小智更透露公司會提供走路課程，教授如何通過走路展現自己的性格和魅力。

23.

韓國練習生連日常生活都被 CCTV ？

　　成為一名偶像，是一條充滿艱辛的道路。除了進行培訓課程，為了保證訓練的效果，公司還會對練習生的日常生活進行嚴格的監管，以確保他們不會在任何細節上出現偏差。

　　普遍公司都會為練習生提供住宿，但這並不是一種自由的住宿，而是受到公司嚴格的監控。房間內設有閉路電視，除非有合理理由和公司批准，否則不能擅自回家。Euodias 更分享每位練習生都有一位專屬的監管人，負責監管他們的日常生活。一般監管人都會跟隨他們的日常行程，其他時間如果練習生沒有馬上回覆監管人所發出的訊息，會收到電話並需要報到自己所在的位置。如此一來，他們的行蹤和所作所為都能在公司的掌握之中。

　　為了使練習生更加專注於訓練，公司會沒收練習生的電話。曾做過練習生的影片創作者 Amber 揭露她公司要求練習生每天都需要交出電話，只會在當日訓練日程結束後或週末歸還，而 Euodias 的公司每天只容許練習生能用電話十五分鐘。OH MY GIRL YOOA 過往的情況更為誇張，他在《偶像戲劇工作團》節目中透露自己出道後才獲得公司批准擁有手機，練習生期間多年來只通過郵件與家人溝通。

　　另外，公司還對練習生的社交媒體進行嚴格的監管。湯湯在練習生期間曾在社交媒體發佈了一則貼文，寫著：「今天從練習室出來遇到 NCT，他們真的很帥氣」，結果當晚就收到公司電話警告，以暴露練習生生活和藝人行程為由要求刪除貼文，令當時未成年的他極之驚慌。

24.

前練習生爆料：
「我們都被強迫打瘦身針！」
公司勒令瘦身有幾離譜？

在偶像行業中，完美的體態都是非常重要的一環。為求達到標準，公司對練習生的身材管理也非常嚴格。

公司會定期進行磅重，並向練習生提出減重要求。莊錠欣透露他們每星期都要進行磅重，而 Amber 更是每天都要量體重，並且公司會把所有人的體重公開，通過群眾壓力增加減重的決心。另外，Amber 揭露她們公司規定所有女性練習生都不得超過 45 公斤，因此 55 公斤的她被要求一個月內減十公斤，公司更揚言這是很基本的要求。SONAMOO D.ana 指出當年公司近一半練習生都因為體重未達標而被迫離開公司，可見公司對體重管理的重視程度。

公司還會透過一切辦法減少練習生進食的份量以及防止偷食。Euodias 同期練習生因為體重未達標而被沒收正餐，甚至一整天只能喝水，導致多名練習生昏倒。Lovelyz 洙正分享公司過往嚴禁他們去便利商店，以防他們購買食品。MAMAMOO 玟星更指出自己宿舍廚房範圍設有閉路電視，讓公司能隨時監管練習生的飲食狀況，防止他們私自進食。

除了體重和飲食管理外，部份公司甚至要求練習生通過藥物和手術方式減重。Amber 當年隨著公司的安排下去醫院打 HCG 激素，但由於副作用太大，後期改為通過吃韓藥和注射瘦腿針來減重。然而，這些方法都導致了她內分泌失調，一個月來了三次月經，身體非常不適，最終因健康問題而申請離開了公司。

陳芳語父母曾向 JYP 娛樂反映，表示自己的女兒只有十歲，擔心在這個階段進行身材管理會對她的健康造成影響，但是公司卻認為發育時期比較容易控制身形，反駁了這一點，讓父母感到十分無奈。

25.

「我們都過著明爭暗鬥的生活……」韓國練習生未入行先抑鬱？

　　除了身體上的痛苦，練習生們都反映練習生期間有無法承受的心理壓力。一般來說，每家公司平均只會每二至五年才會推出一支新組合，而組合成員的人數多不超過十二人，這讓內部競爭愈發激烈。Red Velvet 瑟琪在一個節目中分享，公司一向不會明確公佈何時會推出新組合，練習生七年期間公司主要推出男團，導致女練習生累積人數龐大，進一步激化了競爭。Amber 透露部分定位相同的練習生經常發生摩擦和暗地較勁，整個氛圍相當不佳，必須要有極強的意志力才能維持生活。

　　此外，公司有權隨時要求練習生離開公司。莊錠欣和 Euodias 均透露，公司會定期進行考核，例如個人表演或合作舞台表演，表現不佳者將會被強制離開公司。

　　有趣的是，其實並不是所有韓國娛樂公司對練習生都十分嚴謹，但他們都反映因競爭造成的強大心理壓力，使得他們十分自律，甚至做眾多自我約束的規範。例如 Amber 就分享公司從未強制要求練習生進行整容，但每個人都希望變得更美，因此會主動向公司提出申請。

26.

韓國練習生分分鐘訓練超過十年？

　　練習生過程已經充滿艱辛，為了追求自己的夢想付出了巨大的努力，很多現役偶像當練習生的年數更為驚人，有些人甚至長達十年之久。EXO Suho 就是一位典型的例子，他作為一名練習生訓練了七年才成功出道成為偶像。在一次訪談中，他透露在七年的時間裡，見證了身邊的同期練習生們陸續成為知名的偶像，令自己多次陷入想要放棄的低潮，只因心中的信念和保持積極的心態才讓他堅持走下去。

　　Billlie 秀雅更是走過長達十二年的練習生路程。他在《Billliedentity》節目中坦言自己曾屢次懷疑自我，常問自己：「我這樣做是對的嗎？」不過對於唱歌跳舞的熱愛使她堅定了前進的步伐。後來能出道站上舞台，實現了自己的偶像夢，他十分慶幸自己有堅持下去，更揚言「自己是為了當偶像而出生」。

　　除了兩位外，BIGBANG G-Dragon、TWICE 志效、PENTAGON 珍虎、NCT Johnny 都經歷了七年以上的練習生時光，韓國歌手 GSoul 的練習生生涯更長達十五年之久，這充分表明偶像們為了實現自己的夢想的努力和堅持。

27. 為出道每年花費1,000萬！韓國偶像甘願花巨額修讀偶像培訓班？

　　成為練習生本身就需要具備一定的實力，不過即使現階段未能如願，也不代表偶像夢進入終點。眾多韓國娛樂公司不約而同地設立了偶像培訓學院，為有意成為練習生但實力不足的人提升實力，吸引過很多人參與。Amber 分享當年參加公司試鏡失利，卻得到建議自費入讀偶像培訓學院，以增進實力。她揭露學院跟一般學校一樣會定期進行考試，鼓勵積極參與課外活動，例如做街頭表演、比賽，更可爭取獎學金。每周還有娛樂公司的人看課，並邀請有潛質的學員參與公司試鏡。最終 Amber 修讀三個月後就獲邀面試，順利加入某知名公司成為練習生。

　　據聞以往普遍的偶像培訓學院並不對外開放，只有獲得內部人士邀請才能修讀。不過，2023 年 SM 娛樂公司正式宣布以培育引領潮流的藝人為目的，成立開放給大眾修讀的偶像培訓學院「SM Universe」。現在已陸續開始招生，提供歌唱舞蹈、模特兒、演技、製作音樂等課程。

　　但是，偶像培訓學院學費普遍絕不低廉，例如「SM Universe」一年學費就足足要 1,000 萬韓元，約 12 萬港元。因此修讀學院的學員均富有強大的決心與毅力，實在令人讚嘆。

小學未畢業就出道！韓國偶像低齡化情況超誇張？

　　隨著偶像市場的競爭越來越激烈，有意成為歌手的人為求「贏在起跑線上」，越來越早投入偶像行業，直至現在情況可以說是十分誇張。

　　大量韓星組合包括少女時代、SHINee、Apink、IZ*ONE、NCT DREAM、CLASS:y 成員平均出道年齡都低於 18 歲，女子組合 CooKie 和 HI CUTIE 平均出道年齡更只有 13 歲，不少成員依然是小學生。而現時眾多廣為人知的偶像例如 IVE 張員瑛、NCT DREAM 志晟、NewJeans Hyein 出道年齡都僅僅只有 14 歲。 另外，MBC 電視台於 2018 年舉辦了男團選秀節目《UNDER NINETEEN》，規定只容許未成年男性參與，最後參加者年齡為 15 至 20 歲。其後舉辦的女團選秀節目《放學後的心動》參加者年齡更力破新低，最年輕只有 13 歲，而兩個節目在全球都獲得很大迴響。

　　能夠成功出道和參與選秀節目通常需要具備相當的實力，這意味著許多人在年幼時已經開始接受演藝訓練。TWICE 的志效在《TWICE: Seize the Light》節目中提到，她在九歲時已經成為練習生，與公司簽約，進行密集的訓練。

29.

BoA 勸喻：「想做歌手請果斷放棄學業！」韓國練習生為出道犧牲學業？

為數不少的年輕偶像早已將自己的青春奉獻給偶像行業，奮不顧身地追逐自己的夢想。雖然早日踏足偶像圈能夠獲得更多練習的時間，但這段時間恰好是求學時期，一日的時間有限，想專心增進實力，一般都需要面臨捨棄上學的選擇。

NCT 成員滅曾經在《我的英文青春期 100 小時》節目中分享：「做偶像根本沒可能堅固學業和偶像生活，必須要中斷學業」，因此他到中一就選擇了休學。而現時有很多知名韓星其實均在成名前放棄了學業。BLACKPINK Jennie 以前都在新西蘭留學，14 歲回韓國後本應是要上高中，但因為萌生了當歌手的夢想，放棄上高中，成為娛樂公司練習生，為了夢想勇往直前。

不單止是年輕的練習生，有些擁有豐富學歷的韓星，為了音樂夢想，毅然捨棄學業成為偶像。STELLAR 佳恩曾是優異學生，獲得多項獎項，有能力考入一流大學。但他最終決心放棄學業，走上偶像之路。雖然風險重重，但為了不讓自己後悔，所以作出這個決定。

　　BoA 在《乘風破浪》節目中分享自己高中時期正式已經放棄學業，後來並且拒絕上大學。他在節目中真誠地提醒有意成為偶像的學生們說：「魚與熊掌不能兼得，是很自然的現象。雖然沒有上學，但這令我有了作為歌手的經驗，而且能做著自己喜歡的事，還被人喜歡。當初我也有考慮過上大學，不過思考到大學對歌手生涯沒有實際幫助，所以不想因為別人的視線做無謂的事。」主持人回應：「入讀大學不限年齡，但當歌手要趁年輕時把握機會。」BoA 也當場表示同意。

　　這些例子都證明許多韓星從小已經非常堅定地追求成為優秀偶像的夢想，願意為偶像夢想孤注一擲，為此投入所有的精力和努力，因此我們要好好欣賞堅持到現在正在發光發亮的韓星們。

30.

(G)I-DLE 雨琦為當偶像不惜同家人翻臉！韓國偶像不顧家人為闖演藝圈？

偶像們除了缺乏朋友的相處和支持，有些偶像更缺乏家人的理解和支持。

韓國和香港同為亞洲國家，父母都大多相對保守，希望子女能夠選擇一個穩定的職業，因此子女演藝事業相關的夢想經常會被否定。編舞家裴潤靜在 SBS 特別放送節目《偶像生存的世界》提到，很多有意做藝人的練習生家長都向他傾訴，說自己對子女想要成為藝人的夢想感到崩潰，認為孩子會徒勞無功，因此強烈反對。但是，有些人寧願犧牲家人的感情和經濟上的支持，也要堅持成為偶像。

前 I.O.I 成員請夏和 TOMORROW X TOGETHER 秀彬都講述自己父母最後一刻都極力反對自己做歌手的夢想，認為他們沒有偶像所需的外貌和才華，不會成功，瘋狂勸退他們當練習生，好好唸書不要浪費時間。但是，兩人深知自己對舞台的渴望，所以不顧父母的勸退，堅持從事偶像這條路。而現在的他們的確依靠自己的努力，成功用實力向父母證明自己。

　　(G)I-DLE 在節目雨琦的態度更值得我們敬佩,在《大國民脫口秀 - 你好》和《請吃飯的姐姐》節目中雨琦講述自己從小夢想就是當歌手,但家人從來沒有支持過他。雖然他的成績一直不錯,家人也希望他能考上一所好大學,但這並沒有改變他對音樂的熱愛。為了證明自己的決心,17 歲來韓當練習生後就拒絕拿過父母的零用錢,証明靠音樂都可以養活自己。結果現在雨琦的確成為一名非常優秀的經濟獨立偶像,好讓人敬佩。

韓國藝人偶像由做訓練生到出道，必經過五關斬六將式的考驗，所以，每個能成功出道的藝人都一定有其鮮為人知的小故事。

31.

在韓國當偶像只有 0.1% 成功率！就算出道都隨時被解散？

在韓國演藝圈，勝過其他練習生，能夠爭取出道已經十分難，但事實上都只是個開始，出道後仍然需要提升人氣，否則會被演藝圈淘汰。

Nine Muses 世羅曾經在節目《MISS BACK》節目中提及，每年韓國有約 70 隊女團出道，但能夠存活到下一年的組合其實不足 1%。14U 成員 Luha 在《偶像生存的世界》節目中更分享踏入偶像圈子後，發覺獲得大眾關注比想像中難很多，分析 K-POP 界中成為成功的偶像成功率只有 0.1%。

　　眾多偶像因為得不到大眾關注，公司經營不善而被迫解散。有珍在 2015 年 4 月以女團 THE ARK 成員身份正式出道，儘管經過兩年的準備，紮實的唱功受到很多人認同，但因組合一直未取得成就，活動不到四個月就被逼解散。在《MISS BACK》中，有珍對組合解散感到極度遺憾。為了維持生計，她不得不放棄做偶像的夢想，唯有轉行至其他行業發展。

　　因此，很多偶像都說以免被淘汰，不斷努力進步是做偶像的一輩子必要的事情。他們持續進步的心態很值得我們欣賞。

32.

韓星自爆:「我一天只賺 16 元(港幣)」,原來做韓國偶像都好窮?

韓星在舞台上光鮮亮麗,穿著華麗的服裝在豪華的舞台上表演,似乎在過著奢華生活。但事實上,大多數韓星的薪水都低到不如人想像。

經紀公司培育藝人和發行歌曲都需要龐大費用。根據「MY KOREAN ADDICTION」媒體報道,培養偶像公司需要支付課程、住宿、宣傳費等,平均成本約為 20 萬港元。一名從事了十五多年娛樂行業記者兼影片創作者「연예 뒤통령이진호」拍影片揭露,單計算服裝支出,藝人出席一次音樂節目的服裝支出已經要大約 10,000,000 韓元,約大概 6 萬港元。同時揭露即使有防彈少年團般極高的人氣,演出一次音樂節目的報酬也僅有 500,000 韓元,相當於 3000 港元。換言之,每出席一次音樂節目的金錢成本不少於 5 萬港元。

男子組合 JJCC 成員 Prince Mak 曾在一次直播中表示,做韓國偶像沒有底薪。每月薪金會被扣除營運成本,因此現時自己每日真正收入只有大概 2 美元。STELLAR 在節目《MISS BACK》中揭露自己每月平均收入只有 120,000 韓元,即大約 700 港元,少得可憐。

33.

公司拒絕發工資，韓國當紅藝人被揭長期零收入？

曾有人說過：「夢想不會給你發工資。」這句話或許正是現今演藝圈的真實寫照。有些韓星收入少，更加悲哀的是，有些歌手更多年沒有收入。

BLADY Tina 在 次直播中透露，出於薪金會被扣除營運成本，所以大部份偶像出道初期收入都很低，不過普遍偶像在短期內就能得到可觀的收入。但同時都有一大部分韓星因為長期受不到大眾關注，導致收入難以回本，公司一直沒有付給藝人報酬。

在《清潭洞 111》節目中，記錄了 AOA 成員出道後兩年才獲得第一次收入。MOMOLAND 妍雨在《美秋里 8-1000》節目中坦言，成員出道了三年都未獲得任何收入。但這份即使沒有收入，仍然不願放棄的追夢精神，值得我們深深欣賞。

34.

公司私吞藝人薪水！韓星收入真相有幾殘酷？

即使有組合幸運地在短期內得到關注，令公司有盈利，但仍有部分韓星遭遇了一些惡劣的經紀公司。即使公司賺取豐厚的利潤，卻也不肯為旗下藝人發放合理的工資。

MOMOLAND Daisy 在 SBS 新聞節目中揭露，當初公司要求成員承擔 45 萬港幣的節目製作費，向成員謊稱節目製作費是屬於培育藝人成本。節目中專業人士指出，法律上節目製作費不能歸納在培育藝人的成本，需要由公司自行承擔，懷疑公司是刻意把成本轉嫁在成員身上。此外，隸屬於 TS 娛樂所屬的藝人 Secret、B.A.P 有遇過結算不明的情況，他們發現公司三年間賺了差不多 800 萬的港幣，但成員每個月的薪酬連一千塊都沒有，懷疑公司私吞所賺取的收益。最終通過法律途徑的解決，證實了公司給藝人的報酬並不合乎法律標準。從這些經歷可見，做韓星必定賺大錢只是假象，背後有很多我們看不到的困難。

35.

防彈少年團透露：「我未試過連續瞓足三小時」，韓星「地獄式工作」多到得人驚？

韓星很多時候為求在短時間內獲得最高的曝光率，他們常常一天塞滿超多行程，工作量十分驚人。

在《ELLE KOREA》節目中，(G)I-DLE 雨琦公開自己活動期間的日常行程。透露他每天需要工作 21 個小時，從凌晨一點一直忙碌到晚上十點。他們每天凌晨一點就要到達髮型屋進行大約三小時的妝髮，然後在凌晨五點要到達電視台進行兩小時的音樂節目綵排與錄影。短暫休息後，十點還要進行其他節目的拍攝，三點進行音樂節目直播和採訪，最後在七點進行粉絲見面會。

不少韓星因為繁忙的工作量而常常處於睡眠不足的狀態。美國心臟協會的研究中指出成人每天應該有大約八小時的睡眠，但 (G)I-DLE 雨琦透露他們組合成員忙碌時，一天只能睡一個小時。IU 在記錄片更表示，她兩天才會有一次睡眠。防彈少年團 SUGA 也在《藉口罷了》節目中透露，由於要配合藝人生活，所以養成了碎片睡眠的習慣，五年期間沒有連續睡超過三小時，這個習慣可以說相當誇張。

36.

NCT自爆:「做偶像導致根本沒朋友」,揭韓國偶像表面開心,其實暗藏孤獨病?

學校除了學習基本知識,更是青少年拓展人際關係和增進社交技巧的地方。然而,在眾多充滿熱血與夢想的偶像中,因事業所迫,不得不暫別校園生活,錯過了結識朋友的黃金時期,導致他們時常深感孤獨寂寞。

不少偶像都曾公開表達,對於因為缺少學校生活而沒有機會交到朋友感到慨嘆不已。TWICE成員在《團結才能火》節目中說到:「因為長時間過著練習生生活,放學後無條件要去公司,對學生時期完全沒有記憶,很遺憾沒有跟同學一齊玩。」NCT成員泯民更在《我的英文青春期100小時》節目中坦言:「沒上學的我根本沒有朋友,沒有獲得只有在學校才體驗到的社交生活感到很遺憾,現在唯一能依賴的『朋友』只有成員們。」

面對繁忙的日程和頻密的海外工作,孤獨感很容易在期間湧現,缺乏朋友很容易讓他們倍感孤單和無助,但他們都努力克服孤獨,學習獨立自主,從未停下前進的腳步。因此,我們應該敬佩這些勇敢的偶像們的堅持和毅力,多給予他們支持和鼓勵,相信即使我們作為粉絲,每一份鼓勵和支持,都可以給偶像們帶來莫大的力量和鼓舞。

37.

受傷、暈倒都要死撐！做韓國偶像要有超強意志力？

　　不少韓星日夜兼程奮鬥，卻也忍受著身體的疼痛和不適。因為合約和粉絲的期望，偶像無法隨便請假，因此偶像必須帶病出席各種活動。

　　許多韓星即使身體受傷也不肯停下腳步，毅然登台演出。SEVENTEEN 淨漢 2022 年手肘和肌腱受損，仍然選擇在手術後佩戴石膏繃帶的情況下參與音樂節目錄影和演唱會。EXO 伯賢、VIVIZ 銀河、AB6IX 佑鎮、TWICE 定延、金在奐等韓星都曾經眼部受傷，在佩戴眼罩的情況下堅持表演。防彈少年團 V、Kep1er 采炫、ATEEZ 鍾浩、AOA 酉奈等人曾經因為腳受傷，仍坐在台上唱歌跳舞，顯示出他們的敬業精神。

　　此外，部份韓星身體不適仍堅持上台表演。AOA 雪炫在一場《FORTNITE KOREA OPEN》活動前患上感冒，結果在表演期間嚴重乾咳、暈倒，需要中斷表演。活動結束後他向粉絲道歉，事態也讓大眾都很擔心。

38. 偶像對表演沒有選擇權？任何演出必須完美消化？

　　前 EXO 成員吳亦凡於 2014 年退出團體和韓國演藝圈，後來接受電台訪問坦言，公司沒有給予他們選擇音樂的自由，發行的歌曲和概念完全由公司決定，這也是他決定退出的原因之一。

　　眾多偶像都表示有被公司多次強制表演一些自己不擅長的音樂類型。TOMORROW X TOGETHER 和 TWICE 都在節目中分享過出道前他們主要是練習表演型格、嘻哈風格的歌曲，但出道後公司基於商業考量，都安排了可愛、活潑風格的出道歌給兩隊組合，TWICE 出道初期更持續推出多首可愛風格，成員們都表示當時對公司的決定很無奈，並很擔心表現不好。MAMAMOO 玟星的情況更為誇張，他出道前練習生時期主要進行唱歌訓練，但推測因為想令組合擔當多元化，後期公司要求他改任饒舌擔當，由零開始學習饒舌，令她倍感壓力。

　　有些偶像甚至備強制表演自己討厭的曲目。Wonder Girls 當年憑着《Tell Me》一首歌曲走紅，但成員宥斌在《Video Star》節目中透露因為歌曲風格老氣而強烈向公司反對發行該歌曲。少女時代太妍都表示過自己很討厭《Gee》歌曲，更為要表演這首歌曲在公司面前哭出來。

　　不過以上韓星表現都十分優秀，完全看不出有半點不勉強的痕跡。這些例子就證明了做韓星必須要能夠消化所有風格，做個十全十美的偶像。

39.
韓國未成年偶像經常被迫唱
「三級內容」歌曲？

　　韓星的工作不僅要表演自己不擅長的音樂風格，還要演繹一些內容和自己人生經歷陌生的歌曲。

　　在流行音樂中，大多數歌曲都是以戀愛做主題，甚至有部分歌曲含有性暗示元素。不過由於現時韓國偶像的年齡都偏低，人生經驗少，所以表演很多歌曲都難以有共鳴。NewJeans 當年推出《Cookie》的時候就引起了熱議，雖然公司發官方聲明只是大家想多了，但稍為了解過外國文化的人都知道「Cookie」在歐美地區是有性器官的含義，「在我家來玩吧」、「只要甜甜的味道」、「我做的曲奇很軟」多句歌詞更認證了這一點，所以當時除了有大量網民對於公司要求未成年偶像表演含有性暗示元素的歌曲表示反感，同時都對 NewJeans 能完美地演繹這首歌曲感到很佩服。

40.

韓國偶像被強制穿不自在衣服台上演出？

　　除了風格和歌詞外，韓星在服裝上都很少有選擇權，服裝風格和設計都由公司決定。很多韓星都被迫穿上自己不自在的服裝，需要以更強大的自信和內心力量來面對觀眾。

　　雖然現在十分普遍，但 2018 年前幾乎沒有男韓星會穿露臍裝。EXO 在 2018 年推出《Tempo》，Kai 就成為了 K-POP 界首個穿上露臍裝表演的藝人。然而，他在《認識的哥哥》節目中分享，當年被要求穿上露臍裝十分尷尬，演出結束後馬上用盡辦法掩蓋自己的露臍部位。STELLAR 佳恩都在《MISS BACK》節目透露她多次向公司反映不想穿性感的服裝，感到很不自在，但公司對他的反映敷衍了事，結果唯有克服自己內心的不安專業地表演，直至完約為止。

隨著音樂數碼化，唱片鋪買少見少。作為粉絲，喜歡一個偶像，買他們的實體專輯是支持偶像的最好方法，而且，也是追星過程的最好回憶。

41.

香港 CD 舖買少見少！2023 年後我們可以怎樣買到韓星專輯？

以前大眾購買 CD 都會前往實體的店鋪購買，但可惜隨著時代的變遷，眾多實體店鋪都已經相繼結業。不過因為科技和網絡的發展，現在購買專輯可以有三種方法：

一、前往實體韓國 CD 舖。據觀察，到實體店是最傳統亦是最受歡迎的方式，實體消費體驗的優點是可以看到實物考慮是否選購，並且能即時取貨，但缺點是價錢相對都比較貴。

二、使用線上官方購物平台。可能因為疫情的關係，韓國近年有越來越多主打銷售韓星專輯和週邊的購物平台，最著名的有 Weverse Shop、SMTOWN&STORE、Ktown4u、WITHMUU、Makestar、SOUNDWAVE 等等，另外中國的一直娛和 Star River

都是蠻受歡迎的平台。為求增加銷量，韓星與很多購物平台會推出特別的贈品和活動，CP 值相對較高。

三、使用粉絲專頁代購服務。考慮到運費，使用線上購物平台購買少量專輯很不划算，所以有粉絲專頁會進行集體團購，甚至有些粉絲專頁會提供換卡服務。另外，有部份的粉絲為求參與活動需要購入大量專輯，因此會透過網絡平台低價向大眾販賣專輯，所以代購的專輯價錢普遍會較低。

42.

音樂迷聖地全指南！現在香港有哪些實體韓國 CD 舖？

在 2020 年的春天，我走遍港九新界實地實測香港最有名的十一間韓國 CD 舖，拍攝了一支影片，為大家分析和對比各家店舖的特點，務求找出香港最有良心的韓國 CD 舖。由於事隔三年，很多店舖都已經結業，所以 2023 年我再次為大家搜羅香港韓國 CD 舖，並進行實地實測，尋找香港最優質的店舖。

以下是我根據觀察，2023 年香港最受歡迎的
實體韓國 CD 舖：

香港實體韓國 CD 舖		
店舖名稱	地址	帳戶
CD Warehouse（旗艦店）	旺角 彌敦道 750 號始創中心地庫 B06A-B09 號舖	N/A
Mini Shop 舖頭仔	旺角 彌敦道信和中心 M 層 M12 舖	@minishopcd
Skymusic	旺角 彌敦道信和中心 M 層 M14-15 舖	@skymusichk
Yokohama	旺角 彌敦道信和中心地庫 B13-14 舖	@japanpop.co
ECHO CD CENTRE 迴音閣鐳射中心	旺角 彌敦道信和中心地庫 B16-17 舖	@echo_cd_centre
舖頭仔 MiniShop B18	旺角 彌敦道信和中心地庫 B18 舖	@minishopb18
破格空間 iDEAL SQUARE	旺角 旺角中心商場 2 樓 S65A 號	@idealsquare228
7001shop	深水埗 西九龍中心 7 樓 7001 舖	@7001shop
MelodyBox	深水埗 西九龍中心 7 樓 7125-7126 & 7202-7203 舖	@melody.box
Bottoms Up	深水埗 西九龍中心 7 樓 7179-7182	@kpop_pretty_checker
	觀塘 巧明街萬年工業大廈 1 樓 CD Zone G2	
OKSHOP	荃灣 新之城南豐中心 2 樓 264-298 舖	@okshop2013
CD Warehouse	鑽石山 荷里活廣場三樓 312B 號舖 銅鑼灣 皇室堡 315 舖 沙田 新城市廣場第一期 7 樓 705 號 太古 太古城中心 1 期 4 樓 407 號 觀塘 APM 第 3 層 10 號舖 將軍澳 POPCORN 商場地下 48 號舖 屯門 V City MTR 層 M-49 號舖 荃灣 荃灣廣場 2 樓 250A 號店 元朗 形點二期 2 樓 A220 號舖 葵涌 新都會廣場 5 樓 576-578 號舖	N/A

43.

實測香港 11 間韓國 CD 舖！
香港哪間舖最便宜？

　　為求有更準確的數據，我挑選了四張來自不同公司的韓星專輯作為對比基準，包括：

・JYP 娛樂：TWICE《READY TO BE》(Ready ver.)
・SM 娛樂：TOMORROW X TOGETHER《The Name Chapter: TEMPTATION》(Farewell ver.)
・BIGHIT MUSIC：NCT DREAM《Candy》(Photobook ver.)
・WAKEONE、SWING 娛樂：Kep1er《DOUBLAST》(B1UE BlAST ver.)

　　我於大概 2023 年 3 月尾親身實地前往店鋪收集數據，若店鋪沒有現貨就會詢問店員專輯價格或於店鋪網站查閱價錢。

　　根據統計結果，專輯最便宜的是「舖頭仔 MiniShop B18」，平均價格為 HKD$120，其次是「7001shop」跟「Mini Shop 舖頭仔」。我發現專輯價格都相當懸殊，例如「Skymusic」和「7001shop」TOMORROW X TOGETHER 專輯的售價相差足足 HKD$168，售價是後者的 2 倍多，因此強烈建議大家購買專輯前記緊多格價。

香港 11 間實體韓國 CD 舖專輯價錢對比					
	TWICE 《READY TO BE》 (Ready ver.)	TOMORROW X TOGETHER 《The Name Chapter: TEMPTATION》 (Farewell ver.)	NCT DREAM 《Candy》 (Photobook ver.)	Kep1er 《DOUBLAST》 (B1UE B1AST ver.)	平均 價格
	HKD$	HKD$	HKD$	HKD$	HKD$
CD Warehouse	165	160	149	145	154.75
Mini Shop 舖頭仔	120	199	120	100	134.75
Skymusic	120	298	130	130	169.5
Yokohama	125	150	150	-	141.67
ECHO CD CENTRE 迴音閣鐳射中心	140	145	165	125	143.75
舖頭仔 MiniShop B18	120	140	120	100	120
破格空間 iDEAL SQUARF	168	165	148	99	145
7001shop	135	130	110	150	131.25
MelodyBox	155	155	140	145	148.75
Bottoms Up	148	198	140	150	159
OKSHOP	268	228	*258	288	260.5
* 職員指出該專輯已售罄，單憑記憶提供專輯價錢資料，表示真實價錢可能有出入					

　　不過以上資料都只指僅作參考，因為統計中都依然有很多漏洞和不確定性，例如不少店舖的專輯價格十分浮動，會不定期根據銷量調整價格。另外有部分店鋪有推出不同形式的優惠，例如登記做會員和買兩張專輯有折扣等等，所以實際上在哪家店買專輯，可能也要視乎情況而定。

44.
Netflix 爆韓國人氣唱片行創辦人是邪教教主？告訴你震驚全球K-POP粉絲的「新娜拉事件」！

　　Netflix 在 2023 年 3 月推出原創紀錄片《以神之名：信仰的背叛》，講述四位韓國新興宗教領袖的陰暗面，揭發其中一位宗教領袖與韓國唱片公司有關。

　　紀錄片講述宗教領袖金己順於 1982 年創立邪教組織「嬰兒王國」，主張「只有跟隨他的少數人，才能進入千年王國，獲得永恆的生命」，吸引過不少信徒。信徒透露內部情況極之惡劣，描述每天都生活在恐懼之中，過著非人道的生活。所有信徒都要求斷絕與親人的關係，任何情況下都不批準上學，每天像家禽般不眠不休地勞動，強制為組織賺取收入。如果不服從組織發出的命令，必須要有死的覺悟。多年間，教主經常以「管教」的名義毆打信徒，為了逃避法律責任，更強迫信徒家人和其他信徒集體性拖暴，令眾多信徒嚴重受傷，甚至死亡。曾經有一名七歲小孩困在豬籠中眾目睽睽下被大人活活打死，後期更製造假死亡證明，向政府謊稱小孩因自然疾病而死。

　　金己順以信徒的捐款成立公司 ——「神之國經銷」，即是現在大眾所熟知的新娜拉唱片行 (Synnara Record)。新娜拉唱片行因為唱片價格比其他唱片行低，因此深受消費者歡迎，在唱片銷售業一直都很有影響力，被喻為是唱片大行巨頭之一。不過紀錄片中揭露唱片價格低廉的原因是因為公司長年壓榨信徒工作，務求減低人力成本。因此新娜拉唱片行引來世界各地人士極度反感，世界各地的歌手、CD 舖和 K-POP 粉絲都紛紛作出抵制行動，例如歌手李彩演、韓國女團 IVE 在紀錄片播出後於預售公告中刪除了新娜拉唱片的購買管道，雖然公司皆沒有明確表明原因，但相信都與事件有關。

相關影片

年花八萬 終於被偶像認得！公開與韓星見面秘訣與辛酸史韓國簽名會？視訊簽售？教 NMIXX TWICE ITZY 廣東話？ ft. 毒倫 @TY0614 | Plong

連結：https://youtu.be/doFaNBu7s68

45.

全球粉絲:「有良心就應抵制邪教唱片行!」香港都有「良心」CD 舖?

香港粉絲不少都有關心事件,眾多 K-POP 粉絲都在網上發起抵制行動,香港部分唱片舖都不例外。統計後,目前有四間 CD 舖包括「Skymusic」、「破格空間 iDEAL SQUARE」、「MelodyBox」及「Bottoms Up」公開發文表明會抵制新娜拉唱片行,堅拒使用新娜拉唱片行通路採購任何貨物。「7001shop」的顧客在網上公開了與職員的對話,表示會關注事件以及避免使用新娜拉唱片行平台。我有通過 WhatsApp 及 Instagram 私訊各家店舖,「舖頭仔 MiniShop B18」回覆公司一直並非以新娜拉唱片行平台入貨,但其他 CD 舖則未有回應事件,到截稿前仍未得到任何回覆。

香港實體韓國 CD 舖	
已表明抵制新娜拉唱片行	未有相關資料
Skymusic	CD Warehouse
舖頭仔 MiniShop B18	Mini Shop 舖頭仔
破格空間 iDEAL SQUARE	Yokohama
MelodyBox	ECHO CD CENTRE 迴音閣鐳射中心
Bottoms Up	OKSHOP
7001shop	

Q 46.
如何買專輯參與韓國簽名會，與偶像超近距離見面？

上述問題提及到，很多線上購物平台會推出特別的活動，而其中一項最常見的活動就是「簽名會」。

「簽名會」又名「簽售會」，是一個提供讓粉絲和偶像可以近距離對話的活動。一般來說，偶像會坐在舞台上的桌子前，粉絲輪流上台和他們見面，獲得簽名和聊天的機會。未輪到或已簽完的粉絲則可以在台下休息並為偶像拍照。時長大約兩小時，簽名環節結束後，偶像會進行表演歌曲並和集體向大家聊天。

YouTube 創作者壽倫分享過，簽名會通常會在歌手發行新專輯後的幾星期舉行，舉行前歌手和購物平台一般會在官網和 Twitter 上發佈活動簽名會的參加方法和詳情，普遍的參加方法是在指定的時間內和在指定的網絡平台或實體店舖購買專輯。但由於名額有限，如果購買人數多於簽名會名額就要進行抽籤，一張專輯就是一張籤，買得越多中的機率越大，因此許多粉絲為求參加簽名會都會買大量專輯。

47.

海外粉絲注意！不用出國都能與偶像一對一見面？

前幾年全球疫情肆虐，政府為了控制疫情，嚴格限制各類型的人群聚集活動，簽名會更是不例外。在此情況下，許多熱愛音樂的歌手們，為了不讓歌迷們失望，都紛紛轉為舉辦「線上簽名會」，繼續為粉絲們提供心靈上的慰藉和福利。

「線上簽名會」跟實體簽名會一樣都是為粉絲提供和偶像一對一對話的機會，但線上簽名會就透過網上視訊與他們互動，完結後公司曾寄回簽名專輯給粉絲。線上簽名會時長視乎網絡平台而定，短則五秒，長則五分鐘。線上簽名會最大的優勢是可以省去交通時間，實體簽名會普遍都是在首爾市中心舉行，對身處海外粉絲來說十分不方便，因此線上簽名會能讓更多的粉絲有機會參與。另一個優勢是粉絲可以為過程進行錄影作留念，所以不少參加者都會要求偶像錄起床鬧鐘、做指定的動作、進行一些手勢舞挑戰等等。不過傳聞因為有粉絲問敏感的問題，部分的公司嚴禁了錄影。

參加方法和實體簽名會大同小異，但由於線上活動不限國界，參與人數普遍比實體簽名會多，中的機率都比較少。

48.

買 100 張專輯都未獲資格 出席簽名會！粉絲控訴參加 難過登天？

雖然簽名會十分具吸引力，但據觀察能成功參與簽名會的機率極渺茫。

首先，簽名會普遍都很少。韓國實體簽名會一場名額只有 50 人左右，能進行一分鐘對話的線上簽名會通常只有 30 個。有傳聞更指出海外粉絲被比韓國人粉絲吃香，擁有多次參加簽名會經驗的台灣部落客作者透露雖然官方沒有明確地說明，但從數據中可以推斷出韓國人通常有保障名額，大部份名額都會優先分配給韓國粉絲，所以海外粉絲能出席到簽名會的機率很低。

另外，不惜花費大量金錢報名簽名會的粉絲都十分多。外國 YouTuber Wonhaed 分享自己為了參與元虎的線上簽售會購買足足 117 張專輯，推斷大概花費了 1.2 萬港元，台灣部落客作者分享自己和同行粉絲為了參與防彈少年團的實體簽名會都購買大概五百張專輯，推斷花費了不少於 5 萬港元，他們最終都成功被抽中獲得出席簽名會的資格。而 2021 年外國部落客作者 Retrothicc 分享自己為了參與 TOMORROW X TOGETHER 簽名會花費了 2 萬港元購買了

105 張專輯，當初以為自己花了這麼多資金一定能獲得機會，但結果竟然抽不中，對於簽名會競爭那麼大感到十分驚訝和傷心。

　　因此推薦有意出席簽名會的各位準備多一點資金，但切記要認真考慮自己的經濟情況，量力而為，以免造成不必要的經濟損失。

49. 粉絲在簽名會上令偶像淚灑現場？

簽名會是一個粉絲向偶像表達內心的情感的機會。粉絲們可以把自己最真誠的情感，毫無保留地展現給偶像，這些互動同樣可以打動著偶像們的心靈。

在 JYJ 成員金在中的一次簽名會上，一位因意外而失去視力的日本粉絲出席並跟他聊天。粉絲感謝金在中在她最失落的時刻，金在中用音樂陪伴了他。當粉絲站在金在中的面前，臉上掛著深情的笑容，向著自己的偶像說出那些發自肺腑的話語時，金在中不禁激動落淚。這些真摯而感人的話語，讓金在中重新認識到了自己偶像事業的意義。他意識到，他的音樂不僅僅是為了自己，更是為了那些需要他的人們。

另外一位來自海外的粉絲，參加了 TOMORROW X TOGETHER 成員秀彬的線上簽名會。儘管韓語不是他的母語，但他勇敢地嘗試用韓語表達自己的感激之情。他說到：「我知道你不會記得我，但你記不記得這對我真的不重要，我只想告訴你感謝你的努力，令你可以出現在我們的生命之中。」秀彬被這位粉絲的誠摯感動得流下了眼淚，不停地向粉絲說出感謝。

如果你有幸參與簽名會，不妨在這個難得的機會向自己崇拜的偶像表達衷心的感謝，讓他們了解自己的工作幾有意義，賦予他們新的動力與活力，以後為我們帶來美好的作品。

50. 粉絲對偶像做過什麼搞笑惡作劇？

　　對於粉絲來說，能夠參加偶像的簽名會是一個極為珍貴的機會，普遍人都會利用這個機會跟粉絲聊天，表達自己對偶像熱愛。不過有些粉絲為了讓自己在偶像心目中留下深刻的印象，或者是想增添偶像的歡樂，會採用出格的方式跟偶像活動。在粉絲界中，最常見的方式就是跟偶像開玩笑或整蠱，這些搞笑的瞬間也成為了許多粉絲心目中的經典時刻。

　　有些粉絲會選擇跟偶像說土味情話，經典的情話有：「我被法院起訴了，你知道法院說我犯什麼罪嗎？太愛你的罪（引用 FTISLAND《Love sick》歌詞）」、「如果你沒有當藝人，你會是什麼人？你會是我的心上人」、「你知道你演技很好嗎？你在我人生這齣戲當中扮演著一個十全十美的歌手」。全部都很尷尬，但卻令 BLACKPINK Jennie、SEVENTEEN 珉奎、NCT 渽民等偶像們哭笑不得。

　　另外，有部份粉絲甚至會進行整蠱。曾經一位年輕的 N.Flying 女粉絲以「即將要結婚」、「小孩滿月」、「小孩學業忙碌」等理由騙組合成員明年不能再出席簽名會，這個謊言成功地瞞過成員承協和會勝，但聰明的成員車勳很快就發現了問題。粉絲事後把簽名會的過程分享至網絡平台，瞬間引發熱議，不少討論區都轉載這影片，紛紛稱讚成員的反應很可愛。

每隊韓國偶像能夠繼續走下去，除了有賴他們對音樂的堅持之外，與隊員的信任和關愛也是重要的一環，他們對音樂及隊友的付出，歌迷應給他們一個「讚」！

51.

韓國偶像日趨自給自足制？

在過去，韓國偶像的歌曲製作和管理通常是由經紀公司負責，但是現在越來越多的偶像開始自行創作，並且屢獲佳績。

無容置疑，SEVENTEEN 絕對是自給自足偶像的佼佼者。他們幾乎所有歌曲的作詞、作曲和編舞成員都有參與製作，甚至有作品是由成員們自行打造。他們曾經在《我的小電視》節目中接受三小時創作主題曲的挑戰，過程分工明確，最終不僅完成曲詞，更精心打造編舞，高超的實力讓眾人矚目。

SEVENTEEN 的成員主要因為卓越的才華而積極參與製作，但有些團體卻因現實所迫要自給自足，「打工團體」VANNER 就是最佳的例子。

2019 年出道的五人男子組合 VANNER，出身僅有團體成員和一位代表的迷你小公司。為了養活自己和獲得公司營運資金，所有成員都有做兼職。他們自行負責公司一切事務，利用下班後的凌晨

時間進行練習。可惜知名度一直未能提升，令他們多次有想放棄的念頭。直至 2023 年得到參與選秀節目《Peak Time》的機會向大眾展示實力，展現實力並奪冠，讓他們感受到過去努力沒有白費。節目中評審看完他們的表演更感動落淚，並說：「我感受到他們的真心，真希望他們描述的經歷時是假的。」經歷好令人感動。

52.

韓國偶像自信爆燈，不怕走音主動清唱演出？

　　韓國偶像經常被外界批評唱功不佳，表演常常依賴開墊音。但實際上，有很多勇敢的歌手不斷突破自我，甚至有不少願意清唱表演。

　　當音響失靈，音樂突然停止，大部分歌手會立即停止表演，但是有些歌手卻堅持繼續唱下去。APINK 在 2016 年《Award Winner Club》的表演可謂是 K-POP 界的經典片段之一。當《LUV》的音樂突然停止時，他們完全沒有一點停下來的意思，反而他們自信地繼續唱，甚至邀請觀眾一起合唱，炒熱了現場的氣氛。同樣，在 2019 年的《Redcross Festival》上，fromis_9 在表演《LOVE RUMPUMPUM》時也遇到了類似的情況，河英毫不猶豫地展現出高超的唱功，讓人十分佩服。

　　而 Red Velvet 更加勇敢，在 2019 年中央大學表演中，竟然向主動提出想要清唱表演幾首歌曲，甚至邀請觀眾即場點歌。最終在無音樂的情況下，他們唱跳了《Bad Boy》和《Peek-a-Boo》兩首歌曲，展現出非凡的實力，令人為之驚嘆。

53. 癌症沒有擊倒他們！韓國偶像受病魔折磨仍堅持演藝事業？

　　韓國偶像總是在舞台上綻放光芒，充滿著青春活力。可是，這些閃耀的偶像們背後卻隱藏著許多不為人知的艱辛和挑戰。有部份偶像一直有受到病魔折磨，甚至被診斷過患有癌症。儘管他們正經歷艱難的時刻，但仍然以自己的方式，保持著堅強和勇氣，為自己的夢想和粉絲的支持而奮鬥。

　　限定女子組合 UNNIES 成員洪真慶在一次電視節目中勇敢地公開了自己罹患癌症的事實。她表示自己曾多次感到過失落和無助，但他始終保持著堅強和樂觀的心態，抱著「人生就是一種修行」的理念積極面對人生。在接受治療期間，洪真慶的頭髮全部掉光，但他仍然出席各種活動，展現著自己的笑容和自信。他的態度感染了很多粉絲和路人，也鼓勵著很多和他有同樣經歷的人，讓他們更加勇敢地面對生命中的挑戰。

　　IZ*ONE 崔叡娜在綜藝節目《IZ*ONE CHU》中公開過往曾上患淋巴癌。她的家境並不富裕，難以應付高昂的治療費用，不過即使在最黑暗的時刻，她的家人也沒有放棄，而是堅持到底。父母為了籌到治療費，每天都凌晨起床工作，最終在父母和她的堅持下成功戰勝了病魔，讓她可以繼續在音樂的道路上展現自己的光芒。因此叡娜表示極之感謝父母，同時也在節目中向父母承諾，會努力工作賺錢，報答他們的照顧和付出。

54.

韓國組合實力超高班，勁到 每個成員都可單飛出道？

　　許多公司喜歡讓自己的藝人以團體形式出道，希望成員之間能夠互補不足，從而打造出更強大的音樂陣容。不過，當有些組合成員已經發展出了高超的才華，足以獨當一時，公司會為藝人推出個人作品，展現個人魅力。

　　少女時代出道時已經具備出色的唱功和舞蹈技巧，引起了廣泛的關注和讚賞。他們一開始主要以團體形式活動，但經過多年的歷練和成長，每位成員們都建立出獨特的魅力和風格，促使公司陸續為成員推出個人專輯。現在，幾乎所有的成員都已經推出了個人單曲，證明成員們的實力很出色。其中我最欣賞太妍和孝淵的作品，展現了與少女時代不同的魅力。

　　而防彈少年團同樣也是如此，他們幾個成員都曾以個人名義推出作品，多首作品甚至是由成員自己親自製作。儘管這些作品並非正式推出的專輯，但卻引起了許多粉絲的回響和讚賞，進一步突顯他們的實力，並不是浪得虛名。

55.

有幾多個偶像會為粉絲苦練超難廣東歌？

　　韓國偶像的演唱會一向是粉絲們期待已久的盛事，粉絲們都會毫不猶豫花大錢購票支持他們。然而，不少韓國偶像都會藉著這次機會為當地的粉絲準備驚喜。而我最為感動的，是看到他們學習當地的語言，甚至演唱當地語言的歌曲，以表達他們對當地粉絲的感激。

　　Super Junior 厲旭和圭賢分別在 2015 年和 2017 年的演唱會上表演側田《命硬》和 C AllStar《天梯》，而 GFRIEND 在 2018 年演唱會演唱了 COOKIES 經典歌曲《心急人上》。今年，N.Flying 更是準備了全首 Dear Jane《到底發生過什麼事》。廣東話的聲調變化多端，是全世界最困難的語言之一。他們表演咬字清晰，必定花費了他們很多時間和精力。

　　更誇張的是，IU 在 2020 年邀請了香港作詞人陳詠謙，為自己的歌曲《夜信》填上廣東話詞，在演唱會演出。另外，MAMAMOO 在今年一月的演唱會上甚至準備了一段全廣東話短劇，從幕後花絮可以看到他們苦練廣東話的過程，這種用心和付出充分體現了他們對粉絲們的熱愛，讓我們感受到偶像們的真誠和情感。

56.

面臨解散的過氣韓國偶像突然瞬間爆紅？

有人說過：「努力一定會被看見。」有些偶像或許被人們遺忘了，甚至被大眾貼上過氣或失敗的標籤，但他們沒有放棄，堅持不懈地做好每一個表演。機緣巧合之下，他們得到展現自己的機會，讓大眾發現他們的不凡之處。

回首 2014 年，EXID 一直沒有獲得大眾的關注。八月推出歌曲《Up & Down》，也未能改變這種狀況，更因為亞運會被強行縮短宣傳期。不過，在十月粉絲「pharkil」在 YouTube 上傳了一段成員 Hani 表演的直拍影片，讓大眾看到成員的實力和魅力，引起了網絡上的熱議和分享。最終，這首歌瞬間爆紅，更拿下多個獎項。

Brave Girls 已經出道近十年，但人氣一直很低迷甚至公司已經計劃解散。可是，2021 年二月，Youtube 頻道「비디터 VIDITIOR」上傳了一段他們在軍隊表演歌曲《Rollin'》的影片。影片中展現了他們極快樂的表情，不停熱情地和台下觀眾互動。他們對舞台的熱情感染到了大眾，讓團隊知名度一夕之間得到了大幅提升，受到廣泛關注和讚譽。這些故事都教導著我們不要輕易放棄，成功總是在堅持和努力後等待著我們。

57.

400 人前大走音？韓國偶像會硬撐到尾？

遇到失誤時，很多人都會選擇逃避或拖延。不過亦有人追求進步，選擇積極面對，這種精神令人感到敬佩，而 TWICE Momo 就是其中一個例子。

2020 年 6 月，TWICE 在《Show Champion》在舞台上演繹《MORE & MORE》，可惜 Momo 在唱歌時失誤大走音。他唱完當下臉色非常難看，感到十分愧疚。事後遭到媒體大肆報導批評 Momo 實力，很多人都猜測她在下一場演出會逃避唱歌或找隊友幫忙。但事實上，她並沒有迴避，相反地鼓起勇氣大聲唱出歌曲。雖然仍有進步的空間，但她的努力和付出卻讓人感到不容忽視。

此外，IVE 也曾經遇到類似困境。出道初期 IVE 在安在舞台上經常不敢唱歌曲的高音部分，其後更發生對嘴事件受到大量網友和媒體的指責。後來他們推出歌曲《I AM》，歌曲音調極高，許多人以為他們無法在現場唱好這首歌，但他們卻在多個節目中全開麥表演這首歌一雪前恥，彰顯出他們的毅力和勇氣，在人們心中留下了深刻印象。

58.

韓國偶像遭成員退團仍堅持繼續發展？

在 K-POP 圈子中，大多數歌手會選擇以團體身份出道，並且彼此互相扶持，在音樂界爭取出色表現。但有時事與願違，團體不得不面對成員退團的情況。這不僅會削弱團體實力，更對士氣造成了嚴重的打擊。部分組合仍然選擇堅定信念，與剩下的成員一起前進，繼續努力追求夢想。

六人團隊 LE SSERAFIM 初出道就展現出令人驚艷的實力，深受大眾關注，但命運卻給了這個團隊一個難以預料的挑戰。在出道不足一個月之際，一名成員因為校園霸凌事件被迫退團，使得原本完整的六人陣容頓時缺少了一分重要的力量。不過成員們並沒有因此而崩潰，反而以沉穩的態度面對困境，讓人們看到了他們不屈不撓的精神。

當初以十二人出道的 EXO，早期經歷了三次退團事件，二位成員陸續因為個人意向問題而通過法律途徑申請退團。由於成員之間的默契和信任是建立在長時間共事上，這對整個團隊造成不少的影響。成員在接受訪談時坦言感到很不好受，訴說著：「說好的一起，怎麼會突然鬆手呢！」加上成員退團期間正值演唱會前夕，仍需面對眾多演出和通告，承受著極大的壓力。但在整個退團事件後，即使面臨如此艱難的時刻，成員們都決定懷着感激之情繼續攜手前行。現在，EXO 邁入了十一周年，成員們仍然在彼此的支持下不斷進步，令身為 EXO-L 的我十分感動。

59.

天妒英才！公司倒閉令韓國偶像夢想破碎？

在韓國偶像產業中，成功非僅僅靠實力，往往需要具備天時地利人和的條件。有些偶像雖然實力超群，甚至擁有大批粉絲，但不幸的是，因為所屬公司經營不善而倒閉，讓他們的音樂夢想夭折，令人非常惋惜。

以 2018 年出道的公園少女為例，他們曾推出多首清新優雅的歌曲，深受眾多樂迷喜愛。但遺憾地到了 2023 年，他們所屬的公司因經營不善而倒閉，無法繼續經營組合，讓成員不得不中斷音樂事業。此外，由於外籍成員的簽證事宜一直是由公司負責，倒閉後沒有人處理文件，導致成員不但被罰款，還留下犯罪前科的污點，讓許多樂迷倍感惋惜，對公司也感到很不憤。

同樣，2016 年出道的 KNK 也遇到類似的困境。雖然他們本身已經相當有名，還有成員參加選秀節目《MIXNINE》累積人氣，但仍然無法逃脫因公司經營不善而面臨解散危機的命運。不過，他們幸運地找到了新的公司，得以繼續追逐音樂夢。

60.

超級團結！韓國偶像遭解散再重組自救事業？

有些時候，團體因種種原因不得不面臨解散。普遍團體成員解散後都會選擇單飛、加入其他組合或退出娛樂圈，但有些團結的團體則會選擇重組組合，展現了他們之間的真誠情感。

2021 年五月，GFRIEND 和公司合約到期，所有成員都選擇不續約，將為期長達六年多的活動告一段落。很多粉絲為此感到很可惜，三位成員選擇加入新的經紀公司，並組成了新的組合 VIVIZ。即使其他成員沒有加入，也表達了對新發展的支持。這種團體之間的友誼非常難能可貴，獲得了大眾的讚譽。

BEAST 的情況更加令人驚嘆。當他們的合約在 2016 年到期時，所有成員選擇不續約，團體宣佈解散。但是，為了繼續音樂事業和擁有更多創作自由，五位成員竟然決定一同成立經紀公司，組成新組合 Highlight，可見他們對音樂的熱誠。

K-POP 歌曲琳瑯滿目，在風靡全球的主流歌曲背後，同時有大量寶藏歌曲被遺忘。整合過百位觀眾投稿，公開大家的私藏歌單，讓我們一同挖掘隱世好歌。

這些冷門歌不紅天理不容？

在資訊爆炸的年代，K-POP 圈子通常只有來自大型公司歌手的主打歌會被大肆宣傳和受到大眾關注，相反專輯收錄曲和來自中小型公司歌手的歌曲就很常被遺忘。因此為了推廣寶藏歌曲，在 2023 年 3 月我在 Instagram 限時動態邀請大家分享大家覺得「值得大眾關注的冷門歌曲」，結果反應非常踴躍，短短二十四小時就收到一共收集到 400 多個投稿，而獲得最多人投稿的歌曲有：

• H1-KEY《ROSE BLOSSOM》

H1-KEY 是在 2022 年 1 月出道的四人女子組合，本來走陽光活力的路線但成績一直沒有起息，後期邀請 DAY6 成員 Young K 作曲，轉型走抒情風格。據說因為有頻道通過 YouTube Shorts 討論這新曲歌名像漫畫名稱很奇怪，令它開始得到關注。大家都說這首歌歌曲與歌詞都絕了，我本來沒聽過這首歌曲，但聽過後一次我就明白到為何大家會這麼喜歡。

• FIFTY FIFTY《CUPID》

FIFTY FIFTY 是在 2022 年 11 月出道的四人女子組合，儘管他們還不被廣泛認識，但組合風格卻極具特色。他們團名代表著「50vs50」，即是「50:50」的比率，象徵著理想與現實。儘管這首歌名為《CUPID》，但並沒有甜蜜的氛圍，反而內容是控訴邱比特沒有讓每個人都獲得愛情，表達對童話故事般愛情的嚮往和與殘酷現實的不相符之處，呼應了他們的團名。這首歌描述的情境很貼近現代社會，能與大家產生共鳴亦是這首歌受到大家喜愛的原因。

排名	2022 年各平台播放次數最高的 K-POP 歌曲
1	《ROSE BLOSSOM》HI-KEY
2	《CUPID》Fifty Fifty
3	《AUTOPILOT》Purple Kiss
4	《RUN TO U》SEVENTEEN
5	《Lovin' Me》Fifty Fifty
6-10 （平票）	《CLOSER》OH MY GIRL
	《A Song Written Easily》ONEUS
	《Beautiful Beautiful》ONF
	《Sweet Juice》Purple Kiss
	《CLAP》TREASURE

62.

哪首歌是專屬熱戀情侶的隱世甜蜜情歌？

• TWICE《You In My Heart》

有一句經典的電影台詞：「凡人一生緣遇約 2920 萬人，兩情相悅機率只有 0.000049。」在茫茫人海中，尋覓到一位願意和自己相伴一生的對象並建立深厚的感情，絕對是難得一遇的幸福。

這首歌唱出了情人交往期間內心悸動幸福的感受，描述頻繁的思念、盼望趕快見到彼此、捨不得分開的情況。「我雙眼映出的世界 能永遠承載著你動人的心」、「在這夜的盡頭 有你陪著我」每句歌詞都十分甜蜜，甜蜜都滿瀉，令聽眾感受到戀愛的滋味。成員的聲線可愛，帶有少女感，足以融化很多人的心，特別是副歌子瑜演唱的部分。很多人都說這首歌質量好到應該做主打，作為收錄曲浪費了，推薦各位正在經歷熱戀期的情侶聽。

• EXO《Don't Go》

　　《小王子》作者說過：「愛情並不在於互相凝望對方，而是一起往相同方向凝視。」在愛情的道路上心動只是開始，愛情的美好是在於兩人能夠並肩前行，共同成長。這首歌可說是 EXO 其中一首最經典情歌，有超過十年的歷史。歌曲旋律柔和，成員的聲線獨具特色，有高亢通透的高音，也有低沉厚實的低音，讓人深陷其中。很多人都翻唱過這首出色的作品，2013 年網絡歌手「elisebear」為這首歌創作了英文版並以不插電的方式翻唱，極之好聽，在網絡上引起極大迴響，目前於影音平台翻唱已獲得超過 120 多萬點擊。很多韓星都有在節目唱這首歌，例如 LOONA 和 Kep1er 於競爭節目《Queendom 2》主唱對決中選擇了這首歌作參賽歌曲，呈現出來的效果很出色，讓人深深感受到了音樂的共鳴。

63.

姊弟戀必聽！韓式甜歌能滿足曖昧期情侶？

• ENHYPEN《10 Months》

偏向走型格風的 ENHYPEN 在這首歌中就代入了「狗狗年下少年」的角色，唱出年下弟弟渴望被喜歡的人認可的感受。他們在舞台中努力撒嬌的形象和平時的樣子有巨大反差，更突顯有裝可靠的感覺，相信可以俘虜到各位姐姐們的心。其中一句「我會努力成為與你相配的人 現在真的可以依靠我」非當到位，願在姊弟戀的感情世界中的各位能充滿美好的回憶與無盡的甜蜜。

• IZ*ONE《PINK BLUSHER》

這首歌描述了暗戀心儀對象的過程，細膩描繪出對愛情的幻想和掙扎會否和暗戀對象表白的情感。這首少女風格滿瀉的歌曲由 IZ*ONE 五位偏向可愛的成員演唱，由於其中三位是日本人，聲音比較萌，帶有標準的韓文更顯出曖昧期間的緊張，非常貼合主題。歌曲編舞偏向日系和簡單，增添了一份清新純真，重回青春時期。「告訴我這就是愛情 跟我許下一個約定吧」，希望各位處於曖昧期的大家都能放下內心的掙扎，勇敢地走向愛情的彼岸。

64.

失戀後會有必聽的療傷歌單？

• STARY KIDS《CHILL》

有別於一般激動的分手歌曲，這首歌旋律輕鬆柔和，結構簡潔，更營造出無奈和放過自己的氛圍。歌詞描寫了情侶遇到之間矛盾、隔閡的痛苦和下定決心結束關係的過程，同時表達了在失去中重新出發的勇氣。當你意識到藕斷絲連的關係只會令自己更痛苦的時候，不如就歌曲所說的不再探討誰對誰錯，真誠地說聲感謝，相視而笑後告別吧。

另外網絡歌手「小狗諾米糰」創作了這首歌的中文版，改寫的中文歌詞很優美，不僅沒有違和感，更注入了更多情感和故事。很喜歡其中一句歌詞「當你猶豫是第一念頭心意不再年深月久 故事在一切破舊中 我選擇不再為你閃爍」，強烈推薦給大家聽。

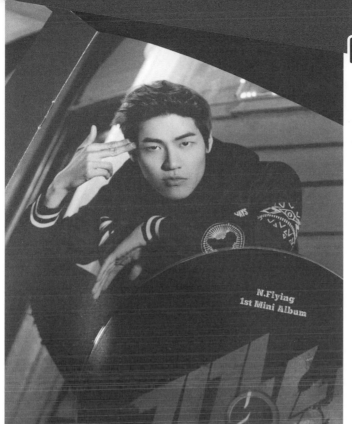

• N.Flying《Into Bloom》

　　由主唱李承協擔任作曲填詞，歌詞述說著分手後意識到與對方不適合再續前緣，但無法抑制心底湧現的美好往事回憶，痛苦地努力著放下過去的情感。歌曲歌詞十分優秀，運用了很多隱喻，營造出詩般的氛圍。另外在此曲，N.Flying 五位成員中四位都有參與配合歌曲的演繹，兩位主唱加上結他手及貝斯手的和音，大大提升了音樂的張力。可惜在本年香港演唱會中 N.Flying 未有演出這首歌曲，希望未來大家可以聽到這首歌的現場演唱。

65.

失眠時竟有令人一秒睡著的超級催眠曲？

• NCT127《Gold Dust》

這是一首感性 R&B 的歌曲，描述了邂逅你帶給我的幸運，形容你宛如夜空中燦爛的月光，灑落在波光明淨的湖面上，如此浪漫溫柔。九位成員溫柔婉約的歌聲，好像演繹了生命的渺小與美好，彷彿成員們與你輕聲私語，讓你彷彿置身於浪漫的場景中，融化了所有的不安，帶領你安心進入夢鄉。

• Standing Egg《Little Star》

Standing Egg 是韓國三人獨立樂團，特別的地方是成員主要以作曲為主，很多歌曲都會邀請外人演唱。這首歌曲是一首溫暖人心的歌曲作品，描寫你可能不曾對自己抱有自信，但在我眼中，你像天上的星辰般閃耀璀璨，值得被稱頌和讚揚。請不要失去信心，因為我會在你身旁，默默地守護著你。雖然這首歌只有人聲和結他演奏，沒有太多的後製加工，但它簡約而真誠的旋律更能夠撫平你的煩惱，帶來片刻的寧靜與放鬆。這首歌曾經被多位韓星翻唱過，包括防彈少年團 V、EXO 伯賢、CRAVITY 姜珉熙、金在奐等。

66. 坊間最 Hit 的非主流歌曲究竟誰屬？

• Henry Young feat. Ashley Alisha《One More Last Time》

　　很多人誤會這是一首女歌手的歌曲，但它其實是 Henry Young 作曲家邀請女歌手 Ashley Alisha 演唱的作品。Henry Young 是一位歌手兼作曲家，早期主要創作全英語歌曲，後期開始創作韓語歌曲，並邀請其他歌手演唱曲目，當中電子音樂風格的歌曲最受歡迎。這是一首結合 R&B 和 Soul 風格的歌曲，歌詞講述分手後難以釋懷、希望重拾舊情的心情。可能因為他是一位亞裔美國人，他音樂的風格感覺融合了歐美和韓國流行音樂的元素，旋律既細膩獨特又朗朗上口，很多人說這首歌有點像 NewJeans 的風格。另外找個人也十分推薦 Henry Young 和 Ashley Alisha 合作的同期作品《Honestly》，旋律優美輕盈，相信可以改變你對 K-POP 的固定印象。

• GEMINI feat. Leellamarz《Naked》

　　大部份主流歌手為求有可觀的回報，歌曲都會儘量迎合大眾口味，相反非主流歌手就沒有這個限制，而其中一類很受歡迎的歌曲是「小黃歌」。GEMINI 是一位饒舌歌手兼作曲家，最初以「JayMIN」的藝名發行歌曲，後來加入公司後採納公司建議改成「GEMINI」。他的歌曲主要以浪漫抒情為主，較貼近歐美歌曲的風格，嗓音柔和溫柔。如歌名所見，這首歌是一首為晚上活動開啟序幕的歌曲，鼓勵對方對自己有自信。他的歌聲甜蜜浪漫，同時默默地塑造出飢渴的氣氛。雖然這是一首「小黃歌」，但由於旋律不露骨，在日常生活中聽亦不會尷尬，和朋友在晚上喝酒歡笑微醺時可能會更適合聽這首歌。

67. 被市場忽略的高質歌曲原來是寶？

• CSR《♡ TICON》

　　韓國每年推出無數新人，然而能成功獲得人氣的寥寥無幾，特別是來自小型經紀公司的新人簡直是難上加難。不過有實力、值得關注的新人其實卻並不少，而在投稿中很多人都對新組合 CSR 人氣不高而抱打不平。CSR 是 2022 年出道的七人女子組合，組合很特別的點是所有成員都是出生於 2005 年，她們的《♡ TICON》描述了不經意地陷入愛情的感受。很坦白地說，這首歌旋律不算很獨特，但我欣賞這首歌最大的原因是現場表演時成員的表情都充滿了喜悅，即使編舞辛苦，也看不出他們的疲憊，能感受到他們很享受舞台。他們真摯用心的表演完全地感染到我，希望他們以後也可以繼續保持這份活力。

• WEi《Too bad》

　　2020 年出道的六人男子組合 WEi 或許就是個例子，WEi 集合了多位曾在選秀節目勝出的選手，例如在《PRODUCE X 101》最終票選第一名的金曜漢、《Under Nineteen》票選分別第六名和第九名的劉勇河與金俊抒等。這首歌曲風格輕快愉悅，描繪小男生勇於向心儀對象告白的情感。普遍成員過往偏好走型格風，但此曲展現成員可愛的魅力，令人眼前一亮。個人認為編舞非常出色，不像其他普遍走可愛風的歌曲，刻意加入瘋狂賣萌撒嬌的動作，而選用了簡約有力兼帶有動感的舞步傳達俏皮可愛的感覺，不會讓觀眾覺得油膩。此外現場實力不容忽視，推薦大家欣賞重新出發的他們。

68.

哪首是遇到挫折能令你一秒振作的勵志歌曲？

・SEVENTEEN《HUG》

由 SEVENTEEN 的 Vocal Team 五位成員主唱的《HUG》，背景音樂沒有花俏的音樂元素，主要運用結他樂器，營造了一種純樸舒服的氛圍。歌曲歌詞簡單直白，用純粹的文字描述經歷艱難時的心境，同時表達關愛的情感。「為了能讓我們能一起笑著 不要感到抱歉 不要害怕」、「想和今天勞累的你說聲 你有我在」每句歌詞都傳達了深刻而真摯的情感，彷彿成員輕聲細語地傾訴你的心聲，讓你感受到被愛的溫度。

・ONEUS《Youth》

人類很犯賤，明知道眼前的目標很難達成，卻仍然緊抓一絲希望嘗試去達成。雖然每個人對這首歌的理解不盡相同，但我認為它是寫給那些在矢志不渝地追求夢想的人。歌曲描繪了失望與迷惘相遇時與內心對話的場景，重新確認自己對夢想的堅定和渴望，並讚美和安慰自己。歌詞多次重複「想要知道你一天過得怎麼樣」，傳達出現代人常常過於在乎他人的期望，而忽略了自己的情感需求，好令人反思。成員聲線帶著滄桑和柔情，讓人感受到溫暖和關懷。

69.

慘慘！有些厭世歌曲讓你聽出人生苦難？

• TOMORROW X TOGETHER《Trust Fund Baby》

　　心靈雞湯都叫我們要積極樂觀，但實際上面對現實世界的壓力誰能面帶微笑呢？ 這首歌訴說著現今年青人遇到各種煩惱的無奈和無力感，對於愛的嚮往卻不得善終，追尋夢想卻發現代價過高，渴望安居樂業卻因家境不佳難以實現。「別人美滿的人生為什麼就不屬於我」、「真希望這一切都是謊言」、「我活不下去了」，悲觀的歌詞令人有被理解被安慰的感覺。此曲柔和的旋律、成員空靈的唱腔和高亢的音調呈現了痛苦的情感，勾勒出心靈的空虛，使人身心沉醉其中。

• Yumin (ft.Skinny Brown)《INFJ》

我們經常被灌輸著「今天的事今天做」的信念,然而,人生很多問題根本無法在一瞬間解決,若是貿然行事,只會讓自己倍感焦慮。Yumin 是 2018 年開始活躍的饒舌歌手,並無所屬經理人公司。《INFJ》這首歌以「MBTI 性格分類指標」中的「INFJ 人格」做主題。

這類人格喜歡獨處和自我反省,喜歡在安靜的空間中反思自我,而歌曲就描述他們遇到很多問題但不想解決,決定睡覺逃離世界的態度。「在關了燈的房間 把今天的事都忘記 甚麼也不要去想吧」的概念貫穿了整首歌,一步步引領你輕放下所有的負擔。Yumin 的聲線帶有磁性的聲線,歌曲充滿著輕快的氛圍,令你不自覺地露出微笑,卻也默默流下眼淚,就像有人溫柔地抹去你的眼淚,並陪伴著你一起放鬆。

70.

瘋狂粉絲對偶像有幾愛？成就令人感動到喊的粉絲自創情歌！

• TOMORROW X TOGETHER 粉絲 原創曲《POLARIS》

對偶像的情感，是一份無法言喻的熱愛。表達對偶像的愛的方法有很多種，例如買專輯、買周邊、出席演唱會等，但這些活動似乎已經沒有新意，難以吸引到偶像關注。然而，近年來一些音樂才華橫溢的粉絲們開始踏上一條嶄新的路徑，以自己喜愛的偶像為主題創作原創曲，用音樂來回饋那份愛慕。這類作品表達的不僅是一份愛，更是對偶像無限的感謝，作品中真摯的情感讓粉絲與路人都十分感動。

　　《POLARIS》是 2023 年由 TOMORROW X TOGETHER 六個粉絲應援站聯合創作的韓文原創曲，歌曲靈感來自北極星，北極星是天空中一顆相對穩定的恆星，能為人們指明方向，象徵 TOMORROW X TOGETHER 成員和粉絲成為了彼此的北極星，互相引渡著大家，雙向奔赴。旋律有動感，很貼近他們初期發布歌曲的風格，令人回想起他們的初心。歌詞很有深度，引用了不少他們的元素，「記憶中 你的傷疤也同樣美麗」、「越過現實與夢境的邊界 在那里相見吧」都唱進了粉絲的心坎裡。整體的歌曲質量絕對不輸主流歌曲，如果說這首歌是由主流公司推出相信也沒有人會不相信，質量令我感受到製作的人都充滿對偶像的真心實意，令人內心很悸動，希望有朝一天 TOMORROW X TOGETHER 成員也會聽到這首歌。

K-POP 偶像戀愛

偶像藝人的私生活，尤其拍拖傳聞，往往成為粉絲茶餘飯後的熱門話題。因為有供必有求，他們的一舉一動例必成為傳媒追擊的目標。

71.

韓國偶像攻破「禁戀令」，拍拖零禁忌？

「韓星應否談戀愛」的話題多年來也深受大眾討論。過往有偶像公開認愛，受盡大眾祝福，亦有偶像被媒體爆出戀情，導致大量粉絲脫粉，最終被迫退出娛樂圈。為免引起爭議，很多人都以為韓國娛樂公司都禁止藝人談戀愛，但原來事實並非如此。搜集資料後，我發現幾乎沒有韓國經紀公司完全禁止藝人談戀愛。JYP 娛樂創辦人朴軫永曾經在節目中分享，公司原本是規定藝人長期都不能談戀愛，但發現根本沒有人能遵守，加上考慮到藝人的健康和未來生活，察覺到規定並不實際而更改規定。

目前，JYP 娛樂、PLEDIS 娛樂和 YG 娛樂都有設立三年的「禁止戀愛期限」，但都會視乎情況而有所例外，例如 YG 娛樂因為想增加 AKMU 李燦赫創作靈感而批準，甚至鼓勵他盡早談戀愛。其他經理人公司包括 SM 娛樂、FNC 娛樂、BIGHIT 娛樂和 Woollim 娛樂，都沒有設立有關戀愛的規限，Blady Tina 更分享公司曾跟組合成員說：「你們可以談戀愛，只要不要被媒體發現就好了。」

72.

LOVELYZ 成員：「我們找另一半很簡單」，究竟韓國偶像怎樣談戀愛？

相信大家和我都有同一個疑問，韓國偶像行程忙碌，全日幾乎都與要跟成員一起行動，很難相信他們會有機會認識對象和時間談戀愛。

多位偶像都透露電視節目錄影就是認識對象的最好時機。MADTOWN H.O 分享過電視節目錄影集合了眾多不同的偶像，提供了大家互相認識的機會。由於很多偶像都在多於一間公司訓練過，所以要取得別人的聯絡方式並不困難。

Girl's Day 和 LOVELYZ 成員都在不同節目中不約而同地指出 MBC《偶像明星運動會》就是最多偶像感情萌芽的場所。由於節目幾乎邀請全韓國的所有藝人，並且錄製時間極長，所以眾多偶像都會把握時間與心儀對象交流，甚至交換聯絡電話。他們更揭露通過該節目成功交往的偶像有很多，大膽估計錄製節目現場當日最少有十對不為人知的情侶。

73.

粉絲報復偶像談戀愛！偶像隨時有手尾跟？

儘管公司對偶像談戀愛不持反對立場，但實際上公開認愛的偶像卻寥寥可數。並非因為偶像們缺乏愛情的渴望，而是因為一旦處理不當，便會引發無可挽回的後果。

Super Junior 晟敏 2014 年被媒體揭露正在和女藝人金思垠交往。戀情曝光後，晟敏不僅拒絕向大眾回應戀愛事件，還在部落格暗示粉絲「要離開就離開」，後來更把粉絲送給他的禮物轉送給女友，甚至簽名中加入女友的元素。他在團體專輯發佈前不顧公司的反對堅持宣布婚訊，導致宣傳期被逼縮短，團體無法出席頒獎典禮。種種事件讓粉絲認為晟敏完全沒有尊重粉絲和成員，最終引起強烈抵制。

2020 年 EXO Chen 在無預警之下突然公開戀情，並宣布即將結婚和公開女方已懷孕的消息。由於消息過度突然，加上「未婚懷孕」是不少人不認同的愛情觀念，所以馬上引起了大量批評。粉絲組織街頭示威活動，演唱會集體關手燈抗議表達對他的不滿和不支持。

在我看來，偶像與戀愛並不存在衝突，但需要持有對公司、成員及粉絲的尊重態度。只要在適合的時間妥善處理戀情事件，相信就能避免引起不必要的爭議。個人認為一些情侶例如 Red Velvet Joy 和 Crush、TWICE 志效和姜丹尼爾就是回應戀愛事件的典範。

Q74.

男男情侶的確真實存在！原來韓國偶像同性戀情況好平常？

　　同性戀是眾多粉絲間的熱門話題之一，多位大型偶像組合成員都曾經被大眾推測是同性戀者。但可能因為韓國對同性戀議題比較保守，所以眾多偶像和公司職員在訪談節目中被問到相關議題都會迴避不談。

　　可是，Crayon pop Way 就拍影片解答了大家的疑惑。他表示偶像圈子中的確存在不少「性少數者」，包括同性戀、雙性戀、無性戀等。不過為了保持形象，普遍都會選擇隱瞞。他更透露由於他們在工作期間難以遇到相同性取向的對象，所以經常會去同志酒吧和使用同志交友軟件，直言他們的使用頻率相信比一般人想像的多。

75.
Q. 男偶像敢愛敢認:「我跟同隊成員正在熱戀中!」韓國有哪些公開出櫃的偶像?

在韓國歷史中,首個出櫃的男藝人是洪錫天。他在 2000 年 KBS 節目中坦承自己喜歡男生,當時韓國對同性戀態度不開放,因此節目播出後,洪錫天馬上被登上了各大新聞的頭條,受到大眾的歧視和批評,甚至結果遭電視台封殺。直至後期 LGBTQ+ 權益開始受到韓國社會關注,封殺令才得以取消,近年亦演出了《梨泰院 Class》等不少出名的劇集。

這幾年來有一部分偶像都不怕旁人目光,公開出櫃。六人男子組合 D.I.P 成員勝湖和 B.Nish 在一次 Instagram 直播中向粉絲公開兩人的情侶關係,並坦承兩人已交往數年,引起大眾不少驚嚇。不過公司也沒有就此懲罰他們,組合依然繼續活動。

除了同性戀外,韓國都有其他公開自己性取向的性少數者。Topp Dogg Hansol 在 Instagram 直播中承認自己是無性戀者,坦言:「我只喜歡我自己,不喜歡任何人,相信自己永遠都不會結婚。」MERCURY 崔韓光曾經在男扮女裝演出電視節目,後來進行變性手術,公開承認自己是跨性別人士,參與 Mnet 舞蹈比賽節目《DANCING 9》,並以 MERCURY 組合成員身份出道。

76.

《PRODUCE 101》並非韓國偶像選秀老大哥？

　　韓國早在 2006 年就開創了偶像選秀節目的先河，首個節目為《BIGBANG 出道實錄》。節目中練習生進行各種任務和選拔，唯有獲得導師青睞的練習生才能組團出道。節目風靡一時，成為了選秀節目的雛形。後期很多節目例如《SIXTEEN》、《Finding Momoland》都是以類似這種模式運作。

　　直至 2016 年，Mnet 電視台推出韓國史上首個大型選秀《PRODUCE 101》，邀請近百位練習生參賽，並全程以觀眾投票作為參賽者排名和成團標準。這種高度觀眾參與和競爭感十足的選秀方式，迅速席捲全球。其他電視台也爭相製作類似選秀，例如《Under Nineteen》、《放學後的心動》、《The Unit》，可說是開展了偶像選秀的全新紀元。

Q77.
選秀節目報名人數突破一萬人！究竟這類比賽有幾吸引？

作為選秀節目的狂熱支持者，節目的魅力點是能夠見證練習生在節目中的成長過程。節目中殘酷的比賽內容和規則，能夠展示出參賽者的處事態度和價值觀，了解他們背後的另一面。

對參賽者而言，參與選秀節目不僅意味著有機會成為電視台旗下藝人，就算未能勝出，仍然能獲得曝光率和粉絲，對未來發展大有裨益。此外，還有一些參賽者是因知名度不高或已經過氣而參加節目，透過節目展示自己的實力，再次進入大眾視野。例如參與了《PRODUCE 101 第二季》的 NU'EST 在節目結束後，舊歌逆襲音源排行榜，官方粉絲會員翻倍增長。

78.

做票無恥！選秀節目造假，製作人被捕？

2019 年 7 月 Mnet 選秀節目《PRODUCE X 101》正式播放結束，獲得觀眾最高票數的成功組團出道。事後有網民發現節目決賽中公開的票數極之詭異，數字十分有規律，質疑票數並非統計而得出來。當時韓國廣播通信委員會收得大量投訴，事件引起韓國政府的關注。警方介入調查後，發現電視台多年來和部分練習生所屬經紀公司間有金錢交易，在選秀節目過程中暗地改變排名。最終製作團隊承認 Mnet 多個選秀節目票數造假，相關製作團隊和經紀公司人士被捕。

79.

參賽者爆出選秀黑幕：「拍攝過程冇人權可言？」

票數造假事件曝光後，選秀節目參賽者、公司職員及粉絲都陸續發聲，讓節目黑暗內幕逐漸浮上水面。

MBC 時事節目《PD 手冊》參賽者揭露了節目中多個比賽環節極不公平。大型經紀公司旗下練習生能優先得知比賽歌曲，並有權干涉歌曲份量分配。節目組更試圖更改比賽規則，例如《PRODUCE X 101》主題曲 C 位選拔賽中，原定由票數最高的金施勳擔任，但公佈結果後製作組改變票數標準，令參賽者孫東杓擔任。

此外，選秀節目的過程和環境極其惡劣。選秀節目《偶像學校》參賽者李海印和 Jessica 爆出他們經常被迫超時拍攝，被引導說出不合理的話語。參賽者不能離開拍攝場地，只能在限定時間進食。過程中更要求定期量體重，若體重增加，就會被懲罰不能正常用餐，導致參賽者不得不偷工作人員剩下的食物以充飢，情況極為令人心痛。

再者，節目份量極之不均，甚至出現惡意剪接。在多個選秀節

目中，明顯有數位參賽者鏡頭量特別多，當中《BOYS PLANET》情況極為誇張。據網民統計，參賽者石馬修在前八集的出現時數足足有近一小時，而第九和十集一共有十六多分鐘，是鏡頭量第二多的章昊的兩倍。這種不公平的對待紛紛令大眾懷疑節目組刻意捧紅部分選手。相反，台灣參賽者陳冠叡在節目中的鏡頭量則被大量刪減和惡意剪輯，甚至連他的親姐姐都為此發聲為他抱打不平。

相關影片

標題：【GirlsPlanet999 甘苦談】壓力超級大！公開香港人辭職參加韓國選秀的心路歷程 面試次數？有沒有劇本？淘汰的感受？ ft. 梁卓瀅 @Icycherena | Plong

連結：https://youtu.be/227Iv54QXHs

80. 選秀節目原來發現有滄海遺珠？

在選秀節目的舞台上，參賽者都努力綻放光芒，爭取著一份成團出道的機會，可惜名額總是那麼有限，眾多實力超群的選手都無奈止步。

作為《PRODUCE 48》超級忠實粉絲，對於李佳恩、宮崎美穗和竹內美宥三位沒能夠出道的結局真的是意難平。三位都是已出道歌手，但在團隊成績不佳而屢次被冷落，希望通過節目重新獲得關注的決心可謂竭盡所能、全力以赴，節目中翻唱防彈少年團《The Truth Untold》的舞台震撼全場。可是，雖然三位在節目中獲取不少人氣，但因經理人公司資源有限，卻無法為他們提供更多的機會和平台，讓他們的音樂才華得到更多的發揮，實在令人心痛。

相似的命運也降臨在《PRODUCE 101 第二季》金鐘炫、《PRODUCE X 101》李鎮赫和《BOYS PLANET》李會澤。他們都為了音樂夢，出道後放下身段參與選秀節目，卻最終與出道無緣，真希望他們能夠繼續走花路。

《GIRLS PLANET》蘇芮琪和《PRODUCE 101 第二季》金 Samuel 同樣是很多人公認的遺珠。蘇芮琪實力驚人，曾經以多個組合出道，並參與過多個國內和海外的選秀節目，可惜每次都和出道組擦身而過，讓人心有不甘。金 Samuel 則以其韓美混血的特色和實力，贏得了眾多觀眾的喜愛，但最終卻因排名失準而未能出道。不過雖然他們沒有獲得最終的勝利，但相信他們的表現卻證明了他們的才華和實力，已經在觀眾的心目中贏得一席之地。

外表繽紛璀璨的韓國藝能界，其實背後蘊藏很多光怪陸離的陰暗面。

81.

韓國偶像「假唱」（即咪嘴或對嘴）成風！到底韓國假唱有幾嚴重？

很多人都懷疑歌手假唱，但無可否認，韓國偶像有假唱的確是事實。

一直以來，發生過很多韓國偶像假唱穿崩的尷尬情況，經典的例子有 2009 年少女時代於《患友之愛演唱會 (直譯)》中假唱《Way To Go》。話說當時音樂在表演期間卡帶，暴露了她們假唱。又例如 2015 年 Red Velvet 在《Hope Basketball All Star》表演中假唱《Ice Cream Cake》，成員 Irene 更離譜到忘記拿咪高峰，雖然工作人員見狀後立刻闖上台遞咪高峰給成員去補鑊，但由於當時歌曲已經接近尾聲，因此工作人員的幫忙也沒法掩蓋他們假唱的事實。兩個組合後來在訪談中坦承自己假唱的事實，並與粉絲道歉。

　　而近期被討論得如火如荼的是女子組合 IVE 2022 年在《歌謠大祭典》節目中的假唱爭議，成員張員瑛與 Leeseo 重用之前的音源坐著對嘴假唱 IU 的《strawberry moon》，結果受到大眾批評，更登上新聞頭條。其他曾假唱組合包括 NCT DREAM、asepa、GFRIEND、Super Junior 都發生過類似事故，所以從過往的例子可見，不論是大前輩，還是新人歌手都有進行假唱，可說是十分普遍的行為。

　　有不少相關人士都曾經公開過有關假唱數據。女子組合 FIESTAR 成員曹璐在節目《不巧的名曲》坦誠自己組合 70% 以上的表演都是假唱，音樂節目《Music Core》首席製作人在訪問中公開過節目不足 20% 的舞台是真唱。另外在 2022 年，甚至有韓國媒體直接於網上公開《Melon Music Awards》頒獎禮中假唱名單，並附上內部文件作證明，發現一半以上的歌手包括 TOMORROW X TOGETHER、LE SSERAFIM、(G)I DLE、STAYC、NewJeans 都是假唱，從而可以理解為何很多網民說韓國假唱情況很猖狂。

82.

音樂節目誤導聽眾，喜歡用特殊技術扮真唱？

Stray Kids 成員方燦曾經在直播詳細解釋和示範現場表演中播放的音樂類型，根據他的說法，音樂類型一共分為四類，分別是：

一、INST，全寫為「Instrumental」指純音樂伴奏，即是大眾所說的「全開咪」。音樂完全沒有人聲，只有樂器，通常只有在 RAP 歌曲或需要清楚展現唱功的特定場合才會採用 INST。

二、MR，全寫為「Music Recorded」，指含有人聲墊音的音樂伴奏，即是大眾所說的「半開咪」。方燦表示無論歌手的技術有多好，基本上現場表演中使用有墊音和混響效果的音樂伴奏會比較好聽，所以比起 INST 更多人會採用 MR。

三、AR，全寫為「All Recorded」，指 CD 音源。歌手使用 AR 音樂即是對嘴假唱，但使用此類音源太容易被暴露是假唱，所以甚少歌手使用。

四、Live AR，全寫為「Live All Recorded」，指預錄音源，被網民稱為「偽現場版音源」。歌手事前錄製像現場演唱的音源，不會作大量調音，並會包含呼吸聲和少量瑕疵，誤導聽眾以為在真唱。

　　為了不真唱同時減少被大眾揭露假唱的機會，《Music Core》製作人指出眾多藝人都會使用 Live AR 作表演音樂。根據觀察，過往藝人都習慣在不同節目中重複使用同一預錄音源，例如當年有網民發現 TWICE 在 2016 年 10 月在《M！Countdown》跟同年 12 月《Drama Awards》演唱《TT》的聲線和失誤的地方幾乎一樣，推斷出兩次舞臺使用同一音源。不過現在網絡資訊比以前更流通，因此普遍藝人都只會用同一預錄音源一次，所以分辨藝人真假唱的難度比以前提升了很多。

83.

為了令 K-POP 國際化,「咪嘴」文化將變成「死罪」?

為了改善韓國樂壇假唱情況,部分音樂相關的人士也開始積極提出行動。

2014 年音樂節目《Music Core》宣布所有藝人禁止在節目中假唱。《Music Core》製作人直言:「在舞台上唱歌是歌手的基本素質。」雖然專注於創造強大的表演很重要,但演唱的質量也很重要。為了讓 K-POP 能夠跟上全球標準。 節目往後會謹慎檢查歌手的音樂,打擊對嘴歌手。

另外,有韓國議員甚至曾經提出政府立例規範歌手對嘴行為。議員李明洙強調對嘴是欺詐行為,是對聽眾不尊重的行為,因此在 2011 年提出「禁止假唱法案」,提議歌手進行假唱行為需要罰最多 1,000 萬韓元或監禁一年。不過據聞由於處罰太嚴重,大眾對於犯案回饋不太好,因此當年法案未能通過,現在禁止假唱相關法案到目前還是在討論及調整階段。

84.

韓國音樂沒有創作自由是真的嗎？

在我近十一年的追星經歷中，個人認為一路以來韓國的音樂主題和風格都很多元化，應有盡有。我覺得有部分人認為「韓國音樂沒有音樂創作自由」的原因是歸咎於電視台和電台嚴謹的審查制度。

若藝人想要在電視台和電台演出，歌曲就必須要通過它們內部審查，確認歌曲歌詞和舞蹈適合任何年齡人士收聽。很多粉絲和藝人都反映審查標準過度嚴格，大量歌曲遭到禁播，導致很多優質的歌曲得不到推廣。加上韓國廣播通信委員會偶然都會公開點評藝人的作品，要求更改或刪減內容，大幅影響藝人多元化創作的意欲，間接限制到音樂創作自由。

Q 85.

歌曲填錯「敏感詞」隨時被禁播？

根據我個人整合，K-POP 歌曲因歌詞而禁播，大致上可以分為三個原因：

一、歌詞含有商業品牌名稱或讓人聯想到品牌名稱的用字。

例如 NMIXX《O.O》和 ENHYPEN《TFW》歌詞含有「Coke」、Samuel《Sixteen》和 DEAN《instagram》就含有「Instagram」、EXO《LOTTO》和 WINNER《Everyday》則含有「Lotto」字眼而被禁播。

在我的追星生涯，最令我匪夷所思的禁播歌曲是樂童音樂家的《Galaxy》，電視台表示因為「Galaxy」這個詞在歌曲中重複了多次，即使歌詞內容顯然沒有任何商業成份，但有機會被誤認為是 Samsung 智能手機廣告，因此不容許在電視上播放，記得當時曾引起很多粉絲的不滿。

二、歌詞含有色情或暴力內容。

例如 Dalshabet《JOKER》歌詞中多次出現「JOKER」這個字，被電視台懷疑是韓語「좆커 (大陰莖)」的諧音，所以因色情考量禁播。NCT 127《Cherry Bomb》歌詞中出現「Head shot pop」等血腥暴力的字眼而禁播。

三、歌詞含有粗俗或不雅用語。

例 如 LE SSERAFIM《FEARLESS》 歌 詞 含 有「Bitch」、BLACKPINK《BOOMBAYAH》 含 有「Middle finger up, F-U pay me」、防彈少年團〈DOPE〉歌詞含有「모두 비실이 찌질이 찡찡이 띨띨이들 (所有膽小鬼 討厭鬼 愛哭鬼 冒失鬼)」而禁播。

很值得一提的禁播歌曲是 (G)I-DLE〈TOMBOY〉。這歌曲一共有兩個版本，一個含有多個「Fucking」字眼，一個以「嗶」來蓋住所有髒話。本來以為後者的版本可以在電視節目中表演，但電視台表示該版本加插的「嗶」音不夠長，仍然能夠隱約地聽到「F」音，結果兩個版本都一律被電視台禁播，所以可見電視台的審批標準極之嚴格。

86.

藝人面對歌曲因歌詞禁播反應不一？

由於電視和電台都是很有效宣傳作品的媒介，為了能夠在節目中表演歌曲，基本上所有藝人都會在現場表演時為歌詞進行調整。而根據我觀察，藝人調整歌詞的方式有兩種：

一、更改不通過審核的歌詞。

更改歌詞應該是最常見的做法，例如 NMIXX《O.O》把「Zero Coke」改成「Zero Cup」、ENHYPEN《TFW》把「Feels like Coke」改成「Feels like You」、EXO《LOTTO》把「Lotto」改成「Louder」、LE SSERAFIM《FEARLESS》把「Bitch」改成「Bish」、BLACKPINK《BOOMBAYAH》把「Middle finger up, F-U pay me」改成「Racks on racks, I'm freaking crazy」。

通常藝人都會發揮創意在不影響原曲音調和意思的情況下調整歌詞，所以我認為觀察歌詞變改都是一種有趣的娛樂。

二、消音處理不被審核的歌詞。

這個做法主要適用於一些風格比較型格的歌曲,例如 NCT 127
《Cherry Bomb》和 (G)I-DLE《TOMBOY》皆用了「嗶」取替部
分歌詞,效果沒有突兀,反而更增添了一份特色,甚至 (G)I-DLE
《TOMBOY》的「嗶」更成為了歌曲的記憶點之一。

不過亦有不少藝人因對音樂質素的堅持,都堅決拒絕更改歌詞,
寧願不在電視或電台上演出。例如當年泫雅和朴譽恩的〈French
Kiss〉和〈Bond〉遭受電視台禁播,事後表明不會更改歌詞並放棄
於節目中演出。在一次訪談中。泫雅曾公開回應過對電視台更改歌
詞的看法,她說:「每個歌手都有自己的風格和表演概念,希望每
個風格都能夠受到尊重。」

87.

歌曲隨時因一個舞蹈小「動作」犯禁？

舞蹈禁播方面，據我觀察，主要有以下三個原因：

一、含有過度性感的舞步。

例如 EXID《UP&DOWN》有前後反覆頂跨的動作、Dalshabet
《B.B.B》有揉胸的動作、Girl's Day《Something》有趴地
扭屁股的動作而被禁播。有趣的是不單止是女生，也有不少男
歌手被指控舞蹈太性感，例如 CROSS GENE《Amazing -Bad
Lady-》有反覆揉下體的舞步、OnlyOneOf《libidO》有一位
成員撫摸另一位成員下體的動作。

二、含有揭開衣物的舞步。

例如 AOA《MINI SKIRT》的副歌有把裙子拉鏈拉開的動作、
Dalshabet《Be Ambitious》有把裙子揭開的動作、Rainbow
《A》有揭開上衣的動作而被禁播。

三、含有暴力、令人感到情緒不安的舞步。

例如 VIXX《Voodoo Doll》有假裝把棍子插進身體假裝受傷的
動作而被禁播。

88.
歌曲禁播都有大細超？

　　基本上情況跟歌詞禁播一樣，藝人們都會配合電視台的規定作出舞步調整。

　　不過對比歌詞，感覺大眾對舞步禁播方面爭議比較大，除了覺得標準過度嚴格外，很多人都反映審批準則太模糊。泫雅和 KARA 在 2011 年夏季各自發行了《Bubble Pop!》和《STEP》歌曲，兩首歌同樣地含有扭臀動作，但只有《Bubble Pop!》遭受到廣播通信委員會要求禁播，令到很多粉絲們都感到很不解，有音樂相關的機構都公開點評準則持有問題。

89.
韓國音樂抄襲成癮？

　　無可否認，原創性低可說是韓國音樂的弊病之一。韓國音樂公司向外地人買樣本唱片或直接買外國已發行的歌曲做改編已經是司空見慣的事，例如少女時代《Dancing Queen》改編自 Duffy《Mercy》、aespa《Next Level》改編自 A$ton Wyld 的同名歌曲。

　　即使是標榜原創的歌曲，很多音樂人都對 K-POP 的原創性依然抱著一個質疑的態度。據指 K-POP 一直是深受外地音樂影響，很多創作人都會參考外地歌曲。參考本來並不是一件壞事，但有大量外國人都控訴 K-POP 過度參考外語歌，甚至直接指控抄襲。

　　如果你是比較資深的 K-POP 粉絲，你可能會聽過一個名叫「Sound Similar」的 YouTube 頻道，頻道設立的宗旨是專門分享未經過許可，但過度參考其他作品的 K-POP 歌曲。當時一出現馬上引起熱議，但不知道是否太具爭議性的關係頻道很快就消失了，後期改為網站經營，不過現在好像已經沒有以前那麼活躍。頻道指控了大量歌曲，不論是剛出道的歌手，還是來自大公司的前輩都是被告，可見原創性低的問題在韓國樂壇十分普及。

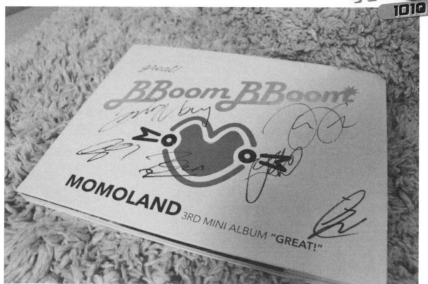

　　抄襲是一件很主觀的事，即使在法律上也不能給一個明確、令人信服的標準，因此很多歌曲的確是有討論空間。不過有些歌曲就觸碰了大眾的底線，參考程度高到就連原曲的歌手都出來主動表明立場。MOMOLAND 於 2018 年發行的歌曲《BBoom BBoom》被網民指剽竊了俄羅斯組合 Serebro 的《Mi Mi Mi》，結果組合成員公開在 Instagram 發文指控 MOMOLAND 抄襲，並說：「全世界都在悄悄抄襲俄羅斯的歌」。而 SEVENTEEN 的《Don't Wanna Cry》當年被大眾指控抄襲了 The Chainsmokers & Coldplay 的《Something Just Like This》，雖然原曲歌手沒有作出任何回應，但由於批評風波太熱烈，SEVENTEEN 公司最終決定主動聯絡對方進行協議，才讓這次爭議告一段落。

　　雖然沒有人可以為抄襲事件作一個客觀的定論，但很多人對於韓國公司在製作歌曲時沒有謹慎地處理版權問題都感到非常失望。

90.

韓國音樂歌詞錯漏百出！歌詞連小學生都不如？

相信大眾對 K-POP 有引人入勝的旋律和舞蹈是毋庸置疑的，可能因為旋律和舞蹈能夠突破言語隔膜，吸引海外粉絲，所以公司們製作歌曲時都花很多資源籌備這兩方面，例如 IVE 的《AFTER Like》就足足請了三組編舞家為歌曲進行編舞。而很可惜地，歌詞創作就經常成為資源被取捨的部分，經常被網民批評歌詞粗製濫造，欠缺誠意。

網民抨擊 K-POP 歌詞內容膚淺，大部分都以戀愛為主題，甚少有特別意義、令人反思的歌曲。最令人反感的是不少 K-POP 歌曲為了創造記憶點或迎合旋律會出現讀音不正確的歌詞，例如在 TWICE《Cheer up》歌曲中他們把「Cheer up」唸成「Chur up」、Wanna One《Energetic》他們把「Energetic」唸成「Enerzetic」。另外還會出現文法錯誤和語意不通的句子，例子有 KARA《Pretty Girls》中的「If you wanna pretty, every wanna pretty」、Produce101 主題曲《Pick me》中的「I want you pick me up」、Super Junior《MAMACITA》的「Just close your lips, shut your tongue」和已成為經典 K-POP meme EXO《LOVE ME RIGHT》的「shawty imma party till the sun down」。

　　除此之外，K-POP 歌曲的中文版歌詞經常更慘不忍睹，經典的例子有防彈少年團《Boy In Luv》的「放不下 誰在尷尬 而我自問自答練習牽掛」、EXO《CALL ME BABY》的「華麗的不實的 麻麻，需要你雙眼睜 大大」，令很多網民直呼歌詞質素「連小學生作品都不如」。

　　不過根據我個人觀察，在現在的年代這個問題好像已經完全地改善了，可能因為K-POP 競爭越來越大，加上走向國際化，大眾對音樂的要求越來越高，因此公司在製作歌曲方面越來越謹慎。

相關影片

粉絲暴怒脫飯！公開網民票選經理人公司八個惡劣行為 韓星強制陪酒？NewJeans ITZY 被控抄襲？掩飾偶像戀情？演唱會事故？(BLACKPINK, IZ*ONE, B.A.P...)

連結：https://youtu.be/Rn-oAEQpivo

誰不想有個十全十美零瑕疵的偶像？這世代沒有沒可能發生的事！假以時日，當虛擬偶像變成為普及化，作為偶像王國的韓國及日本，他們的藝人競爭市場更大。

91.

真人偶像已過氣？K-POP 出現大量比真人還要紅的虛擬偶像！

在當今科技日新月異的世界中，人類的想象力得以不斷實現。科技的創新已經不僅在日常生活上，現在在音樂界也有新的突破，將人工智慧與流行音樂融合的「虛擬歌手」就是其中的佼佼者。

所謂「虛擬偶像」，即是非真實存在的歌手，是由電腦軟體創造具有歌手性質的角色。整合網上資料，「虛擬偶像」主要可以分為三個類別：

一、真人擔任配音員飾演動漫或游戲作品角色，以角色名字發行歌曲和進行活動，例如日本動漫作品《K-ON!!》的樂隊「放學後 TEA TIME」和《Love Live! Superstar!!》的九人女子組合「Liella!」。

二、真人歌手以虛擬人物形象進行活動，例如日本偶像「絆愛」、香港偶像「米亞」。

三、歌聲合成軟件 (Vocaloid) 配合虛擬人物形象製作的角色，例如日本偶像「初音未來」、內地偶像「洛天依」。

92.

韓國虛擬偶像的起源是防彈少年團師妹！韓國虛擬偶像是如何誕生？

據指虛擬偶像早在 90 年代已經存在，直至 2007 年因日本虛擬偶像「初音未來」的爆紅令更多人認識到他們文化。2011 年韓國廣播媒體公司 SBS 前子公司 SBS Artech 聯同 BIGHIT 娛樂受到日本歌聲合成軟件製作的虛擬偶像的啟發，開發自己的軟件並推出虛擬偶像——SeeU，一開始並沒有很大迴響，但於 2012 年 SeeU 和韓國組合 Glam 進行合作舞台，引起大眾關注。

2018 年電子遊戲《英雄聯盟》推出虛擬四人女子組合 K/DA，其中兩位成員阿璃和阿卡莉由 (G)I-DLE 成員美延和田小娟配音。K/DA 的歌曲質量十分好，外國新聞媒體《Dazed》更形容糅合了少女時代、Little Mix 和初音未來的優點，加上邀請了 K-POP 當紅偶像配音，引起熱議。

　　自從 2020 年開始，眾多韓國 K-POP 組合都加入 AI 成員，例如女子組合「aespa」由有四名真人成員以及四名 AI 成員組成、男子組合「SUPERKIND」由五名真人成員以及兩名 AI 成員組成，甚至有公司推出虛擬歌手團體，例如四人女子組合「MAVE:」、十一人女子組合「Eternity」。另外韓國 kakao 娛樂於 2023 年推出虛擬偶像選秀節目《少女 RE:VERSE》，可見韓國開始在虛擬偶像產業中探索不同的可能性。

93.

虛擬偶像翻跳 EXO 歌曲事故而爆紅！韓國有哪些值得關注的虛擬偶像？

如今，韓國崛起了一大批虛擬偶像，在這些繁華的虛擬世界中，為大家介紹我認為值得關注的虛擬偶像組合：

• MAVE:

MAVE: 是 2023 年由 Metaverse 娛樂推出的四人虛擬女子組合，成員包括 Siu、Zena、Marty 和 Tyra。他們憑藉著經驗豐富的專業團隊，打造出模仿真人的角色造型，只看一眼相片足以以假亂真。他們在一月推出了單曲《Pandora》，歌曲風格類似 aespa，以饒舌和歌聲的混合呈現，風格充滿現代科技感，喜歡節奏強烈的人應該會喜歡這首歌。

• SUPERKIND

SUPERKIND 是 2022 年出道的男子組合，由五名真人成員以及兩名 AI 成員組成，公司透露未來有機會會增添更多成員。AI 成員的角色造型也是模仿真人，外貌都很俊美，很多人驚嘆 AI 成員 SAEJiN 跟 ASTRO 車銀優撞臉。由於結合了真人與 AI 成員，所以這組合凸顯了現實與虛擬世界的碰撞，兩個世界的人之間產生了互動，

效果很有趣。推薦大家看 SUPERKIND 在 1theK Originals 演出的「COUNTDANCE」，成員翻跳了 StrayKids、NCT、THE BOYZ 等組合的歌曲，AI 成員所呈現的自然舞姿，非常值得一看。

• PLAVE

PLAVE，一支由 VLAST 娛樂打造的虛擬男子組合，於 2023 年首度亮相。與韓國普遍虛擬偶像有所不同的是，他們的角色造型和身型比例相對類似動漫角色，並會定期開直播和大家互動。據我觀察，PLAVE 是目前網絡上討論度最高的組合，原因並非因為他們的實力突出或 AI 技術完美，而是因為他們經常在直播中脫模。手指扭曲、身體與腿分離、成員合體等情況都曾在觀眾面前上演，直播翻跳 EXO KAI《ROVER》跟 HoneyWorks《可愛くてごめん》期間手部嚴重變形的事故可說是經典。成員們崩潰的反應，以及用盡手段來遮掩脫模的過程很有娛樂性。這樣的場景不僅展現了他們獨特的綜藝感和幽默，也引發了人們的嘲笑和討論。

94.

虛擬偶像比真人偶像更優勢？

　　我本人由 2015 年開始一直有關注虛擬偶像，特別喜歡日本虛擬偶像企劃《Love Live! 學園偶像計畫》以及以虛擬偶像作主題的遊戲《世界計畫 繽紛舞台！ feat. 初音未來》，購買過眾多虛擬偶像周邊，並前往日本聖地巡遊。

　　我認為虛擬偶像的魅力是可以欣賞到二次元世界的角色載歌載舞，加上虛擬偶像外貌、舞台表演、音樂錄影帶等視覺方面的元素可以脫離現實的束縛，可呈現的效果豐富程度比真人偶像高，例如選秀節目《少女 RE:VERSE》參賽者會在包括天空中、火車頂、火山口等現實中難以前往的地方進行表演。

　　在經理人公司的角度，虛擬偶像的優勢是它不受人類身體的限制，不會受到年齡、健康等身體狀況的影響，有永恆的完美外貌和長時間工作的能力。另外，他們不會有私生活問題，不存在複雜的情感關係，從而讓活動期間的風險可控性大大提高。

相關影片

【VTuber 甘苦談】香港虛擬女團正式出道！訪問香港首個推出原創專輯的虛擬偶像真實身份是？大胸部是賣點？推廣香港文化？ ft. 米亞 | Plong

連結：https://youtu.be/h6loeblhgz8

95.

虛擬偶像隨時令真人偶像面臨失業危機？

個人認為依然有一大段距離，真人偶像的特色和意義難以被取代。

無可否認，虛擬偶像有自己的特色和優勢，但真人偶像有很多部分是粉絲追求而虛擬偶像沒法提供的。當中最難取代的部分是親切感，只有物理上拉近距離和互相交流，粉絲才能更貼實地感受到對方的存在，加深彼此的感情和聯繫。現在的年代眾多真人偶像都會提倡「想見就能見」的理念，為粉絲提供大量可以與偶像互動的機會，例如觀看現場表演、聊天、握手等。粉絲可以輕易接觸到偶像，偶像也可以從各種的途徑回報粉絲，建立雙向奔赴的感情，虛擬偶像則沒法提供這樣的體驗。

其次，偶像其中一個很重要的意義是擔任粉絲的學習對象和目標。眾多真人偶像過往為追逐夢想付出過很多，努力不懈維持美貌、身材以及增進自己的才能，期間經歷過無數風雨。很多時候偶像背後的經歷都能感染粉絲，成為粉絲願意持續偶像的原因之一。虛擬偶像沒有人生經歷，相對上就較困難帶給大眾關於人生的啟發，減少距離感。

　　觀察日本的情況，現時真人偶像和虛擬偶像發展都非常蓬勃，可見兩者各有自己的優勝之處，可以共同存在。因此，我認為目前真人偶像的職業生涯不會因為虛擬偶像而影響。

MBTI 人格測驗

MBTI 測試即 16 型職業人格測試，根據瑞士著名的心理特徵析學家榮格（Carl G. Jung) 的《心理類型理論》著成，不少人試玩後都發現 MBTI 可以找到自己潛在的真實性格，成為日韓節目火熱話題。

96.

K-POP 偶像都在瘋 MBTI 人格測驗！ MBTI 到底有幾爆？

MBTI (Myers-Briggs Type Indicator) 是一項 1942 年由美國心理學家所創造的性格評估測試。測試透過問卷的方式，會歸納人們成為十六種人格類型的其中一種，讓測試者能更深入地了解自己的性格特質，並應用在生涯規劃上。所有人格類型並沒有優劣之分，並可能會受到時間、環境等因素的影響而發生變化。

如果您有興趣進行 MBTI 測試，
可以前往這網站：https://www.16personalities.com/

97.

MBTI 能看穿你的性格！
MBTI 測試的結果代表著什麼？

MBTI 的評測結果透過四種不同維度組合而成。維度包括：

・內向（Introversion）— 外向（Extroversion）
　獲得能量的途徑：從自我獨處或跟別人社交取得動力

・實感（Sensing）— 直覺（INtuition）
　吸收資訊的方式：偏好具體事實或順從感覺

・思考（Thinking）— 情感（Feeling）
　做決定的因素：偏好用邏輯分析或考慮他人情感作判斷

・判斷（Judging）— 感知（Perceiving）
　處理事務的態度：喜歡計畫組織或隨機應變

　　結果會以傾向維度的代表英文字母組成，例如 ISFP、ENTJ，因此會有十六種人格類型。

98.

選秀節目為粉絲公開參賽者 MBTI ！MBTI 在 K-POP 界有幾紅？

近年來，MBTI 在韓國紅得極之誇張。據韓國創作者「胃酸人 위산맨」所搜集的資料，韓國是全球網上搜索 MBTI 量最高的地區，超過三分之一的韓國人相信 MBTI，更發現韓國前百大企業中 99 間都會要求員工做 MBTI 測試。這種現象不僅存在商業領域，K-POP 也被 MBTI 有所影響。

2023 年韓國選秀節目包括《BOYS PLANET》、《Fantasy Boys》、《PEAK TIME》都會調查參加者的 MBTI 人格，並向大眾公開供參考。SM 娛樂公司所成立偶像培訓學院更鼓勵報名人士在履歷表上註明自己的 MBTI 人格。韓國許多熱門 K-POP 團體包括防彈少年團、EXO、TWICE、NCT、ENHYPEN、Stray Kids 都曾拍攝過有關 MBTI 的特輯，其熱度可謂不容小覷。

韓國偶像 MBTI 大公開！十六型人格各有什麼 K-POP 代表人物？

很多韓星都有進行 MBTI 測試，可能因為喜歡了 EXO Suho 足足十年，受到他的價值觀影響，很幸運地跟他 MBTI 人格同樣是 ENFJ。我搜羅了不同韓星的 MBTI，整合出每個人格的 K-POP 代表人物，快點查看你跟哪位韓星的人格一樣吧。

MBTI KPOP 代表人物			
ISTJ	**ISFJ**	**INFJ**	**INTJ**
ENHYPEN - 成訓 TEMPEST - Taerae NiziU - Mako	OH MY GIRL - 勝熙 I.O.I - 請夏 NCT - 渽民	泫雅 BIGBANG - 太陽 ASTRO - 車銀優	2NE1 - Minzy fromis_9 - 池原 VICTON - 秀彬
ISTP	**ISFP**	**INFP**	**INTP**
LE SSERAFIM - 采源 TWICE - 娜璉 PENTAGON - 珍虎	BLACKPINK - Lisa TXT - 秀彬 IVE - 張員瑛	VIVIZ - Umji (G)I-DLE - 舒華 TREASURE - Yoshi	Apink - 恩地 VICTON - 韓勢 MAMAMOO - 輝人
ESTP	**ESFP**	**ENFP**	**ENTP**
NCT - 在玹 防彈少年團 - Jimin AFTER SCHOOL - Raina	宇宙少女 - Exy KARD - 昭珉 Golden Child - 宰鉉	NMIXX - BAE IZ*ONE - 權恩妃 MONSTA X - 基現	THE BOYZ - 柱延 WayV - 揚揚 EVERGLOW - 施賢
ESTJ	**ESFJ**	**ENFJ**	**ENTJ**
NewJeans - Minji KARA - 奎利 GOT7 - BamBam	Stray Kids - Felix ITZY - Yeji Kep1er - Hikaru	EXO - Suho SEVENTEEN - 珉奎 GFRIEND - Yuju	Red Velvet - Irene 少女時代 - 徐玄 SUPER JUNIOR - 始源

Q100.

不是粉絲都會覺得很好看的 SEVENTEEN 綜藝！以 MBTI 做主題的 K-POP 綜藝節目有哪些？

不少節目都以 MBTI 測試做主題，為大家推薦兩個我認為當中十分值得看的節目：

• SEVENTEEN 《GOING SEVENTEEN》 EP.51-52 Know Thyself

SEVENTEEN 綜藝《GOING SEVENTEEN》一向以富有創意的節目內容聞名，2021 年的實境恐怖解謎節目「EGO」、尋寶狼人殺概念遊戲「Don't Lie」都是經典中的經典。

MBTI 測試一般都由測試者自行填寫，但製作團隊採取了相當有趣的方法，要求所有人的測試由其他成員填寫。成員之間互相調侃、控訴、公開黑歷史的過程令人哭笑不得。其中，忙內 Dino 更是多次激動地控訴成員經常不回覆手機信息，甚至批評他們小氣，S.coups

和珉奎則多次爆發，表示自己的人生被否定。推薦大家和身邊的朋友也可以試試用這種方式做 MBTI 測試，我曾經都試過進行這樣的活動，過程十分有趣。

• 防彈少年團《MBTI Lab》

在節目中防彈少年團除了做 MBTI 測試探索自己的性格外，節目更設置多個殘酷的情景問題考驗他們的邏輯和應對能力，例如「當你的好友在沒有事先通知的情況下帶了一個陌生人參加聚會，你應否生氣」、「當你發現朋友可能生氣時，可以如何快速化解問題」。每個成員對問題都給出了自己獨特的見解，讓我們更深入地了解到成員們的性格。透過這個節目，可以感受到防彈少年團成員們都各有特色，相信這是他們受到大眾喜愛的原因之一。

Special

101

所有問題回答完了！
在回答以上 100 條問題的過程中，我對 K-POP 有了什麼新的認知？

　　過往拍攝了很多影片，曾經以為自己對 K-POP 已經瞭如指掌，卻不想在過程中意識到自己還有很多不知道的地方。我現在才清楚地瞭解到 K-POP 的歷史，以及各大大小小的偶像團體的特色和一些不為人知的一面。

　　另外，很幸運的，我還發掘到許多我之前未認識的帥哥美女，像是 ENHYPEN 羲承、Golden Child Y 和 EPEX WISH 都超帥的！！！超級欣賞他們可以同時尋找到可愛和帥氣的風格。同時，現在才知道《BOYS PLANET》原來有那麼多賞心悅目的甜蜜畫面！怪不得節目的花絮影片那麼受歡迎（章昊韓彬世一，請原地結婚，不容許反駁）！

　　不過最重要的是，我發現到 K-POP 圈子有很多很多樂於助人的人。在創作過程中遇到了許多不理解的地方大家都很願意回答和幫助我，讓這本書能夠順利誕生。

後記

　　踏入了創作圈子七年，我所感受到的，不僅只是感恩，更是滿滿的感激和感動。我很同意 EXO SUHO 說過一句話：「能夠接受到大家的愛和關注是值得我們感恩的禮物」。我很深刻記得，當年發佈第一支影片後獲得觀眾好評，心中滿滿的感動是無法言喻的。2019 年第一次和觀眾面對面交流，其後舉辦了不同企劃，每次都深深體會到每一個人的熱情和支持。我深知這些愛和支持，並不是理所當然的，因此我會盡我所能，回饋每一位支持者，報答這份珍貴的愛與關注。

　　在編寫這本書的過程中，我亦深深感謝火柴頭工作室對我的信任和支持，給了一個沒有寫書經驗的我一個出版書籍的機會。我明白到過程有很多做得不夠好的地方，感謝他們的包涵。此外，我也要感謝幫我寫序的 Lillian、彤彤大人、晴和 Der 仔，以及提供相片的壽倫、Hugo、Ianmyl、Ruby。你們的貢獻和幫助使得這本書籍成為一個非常獨特的作品。當然最特別的感謝要送給那些相信我，願意購入這本書的你。我沒有辦法用言語原表達我對你所有的感激，但希望這本書可以帶給你們所期待的收穫和感動。

　　最後，祝願大家追星路途能夠像繁星般燦爛，更願你們在人生的路中，找到自己的熱情和目標，發揮出最璀璨的光芒。

Plong Poon

2023 年 5 月

匯聚光芒，燃點夢想！

《K-POP 101Q》

系　　　列：潮流文化 / 生活百科

作　　　者：Plong Poon

出 版 人：Raymond

責任編輯：歐陽有男

封面設計：Hinggo

內文設計：Hinggo@BasicDesign

圖片提供：Plong Poon

出　　　版：火柴頭工作室有限公司 Match Media Ltd.

電　　　郵：info @ matchmediahk.com

發　　　行：泛華發行代理有限公司

　　　　　　九龍將軍澳工業邨駿昌街 7 號 2 樓

承　　　印：新藝域印刷製作有限公司

　　　　　　香港柴灣吉勝街 45 號勝景工業大廈 4 字樓 A 室

出版日期：2023 年 7 月初版

定　　　價：HK$ 128

國際書號：978-988-76941-4-4

建議上架：潮流讀物 / 生活百科